攝影的
起點

THE
BEGINNING
OF PHOTOGRAPHY

自序
Preface

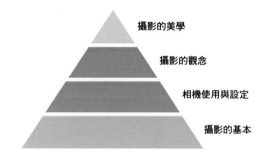

攝影的美學
攝影的觀念
相機使用與設定
攝影的基本

　　本書定位在於提供有心學習攝影的讀者，從最基本的基礎知識開始，到各種相機的特色及優缺點之了解，以及其使用技巧與觀念的熟悉，最後並追加一些對於提升攝影涵養有關的不同學門知識，將這幾個區塊組合起來，即構成本書的知識金字塔。

　　不管學習任何事物，基礎知識的打底是非常重要的，第一篇的頭幾個章節內容是攝影領域中最基本的共通語彙，接下來幾個章節則會介紹「相機」這一項重要的工具，「工欲善其事，必先利其器。」雖是老生常談，但如何針對自己的需求選擇合用者，除了依賴主觀的喜好外，可以從各種相機的客觀特性加以判斷，在進入攝影之門前，這些內容務必加以熟悉。

　　掌握了基礎知識以及工具的特性後，接下來要知道的是如何讓它們相輔相成，澈底發揮，其方法不外乎對於相機本身諸多設定的熟悉，以及攝影上重要觀念的釐清，還有技巧變化的掌握，如果能對相機的各種設定

瞭若指掌，再配合自身所具備的攝影觀念，以及適當的技巧運用，如此拍攝出來的照片，應當能達到一定水準，在第二及三章中將針對以上所述加以介紹。

　　當照片拍攝成果都能達到一定水準之後，如何讓攝影作品再提升，有賴進一步的寬廣涉獵，如果說照片反映出攝影者的內涵，那麼自我涵養的提升就是個無止無盡的過程，本書試著從幾個基本學門中，汲取和攝影相關的部分加以介紹，希望能為有心學習者引領方向，提供繼續深入鑽研的動力，這會是本書的第四個章節，但不會是有心學習者的最後一個章節。

　　最後在附錄部分針對「攝影倫理」提出一些議題，這些議題多半沒有明確準則，因此作者自己也沒有答案，然而攝影倫理有其重要性，希望透過這些議題的詰問，能讓每位攝影者反思自己的拍攝過程，將攝影文化帶向更文明的道路。

目錄

Contents

攝影的基本
Basic of Camera

本章主要介紹幾個攝影最基礎的概念，這些概念是進入攝影之門的學習者一定要掌握的基礎關鍵知識。

「光圈」是指在一個光學系統中

讓光線通過的孔徑大小。

· 光圈（Aperture）·

「光圈」對於已接觸或正準備開始要進入攝影的人來說，是常聽聞的名詞之一，除了相機機身上所顯示的光圈大小F值之外，大家對於光圈這個名詞還有什麼瞭解呢？

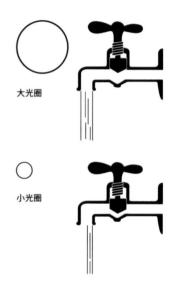

大光圈

小光圈

從比較學術性的定義來說，「光圈」是指在一個光學系統中讓光線通過的孔徑大小，以相機而言，由於光線主要是透過鏡頭進入，所以它通常就設置在鏡頭上，攝影者藉此控制光線進入相機的多寡；簡單一點來說，最常被拿來形容「光圈」的例子，大概就是水龍頭的開關了，假設我們把水流大小當作是光線通過量的大小，而水龍頭的開關就像鏡頭的光圈孔徑一樣，當水龍頭開愈大，就如同鏡頭上的光圈開愈大一樣，水流得以快速通過流出，而光線也能大量快速地通過鏡頭進入相機，反之，若水龍頭關得比較小一些，就如同把鏡頭上的光圈縮小一樣，水流的流量會較緩和，而光線通過鏡頭的量也會是較少的。「光圈」的控制再配合「快門」速度的調整，兩者便能決定一張照片拍攝的曝光量，所以「光圈」與「快門」是攝影知識十分基礎且重要的兩個概念。

──鏡頭上的F值──

鏡頭是相機中控制光圈大小的關鍵，它直接地決定了光線進入相機的管道，然而鏡頭有長有短，孔徑有大有小，不同的鏡頭讓光線通過的能力也有所差別，攝影者要如何簡單地掌握呢？

在相機鏡頭上，光圈是讓光線通過的孔徑

不妨把手邊的相機和鏡頭拿起來看看，在鏡頭本身或是機身的顯示螢幕上，可以找到一個F值的標示，這就是用來標示光圈大小的「標準化數值」，也就是說，不管你的鏡頭是廣角鏡、標準鏡或者是望遠鏡頭等，只要F值調整到相同的數值時，其光線通過的能力就可以「視作」是相同的，有了這F值的標示系統，攝影者在光線進入相機的控制上容易許多，在攝影的歷史上，這是一件十分重要的發明；F值能化繁為簡，統一標示了不同鏡頭之間的光線通過能力差異，那它的原理又是什麼呢？

——F值的計算方式——

F值的計算是由焦距除以鏡頭的入射瞳（即實際供光線進入的入射孔徑）大小得來，也就是說，不論什麼鏡頭，其光線通過的能力都可以用這套公式轉換成相同的數值來比較，而不必考慮其它因素，許多攝影過程中的計算因此得以標準化。

鏡頭上的光圈F值序列

F值的標示系統除了讓鏡頭的光線通過能力容易進行標準化比較之外，還可以提供其它相當有用的資訊，一般常見到F值標示會以序列的方式出現，例如F1.4、F2、F2.8、F4、F5.6、F8、F11、F16、F22、F32等，由於F值其實是取倒數來標示，所以數字愈小表示光圈愈大，對於初接觸攝影者來說，也許比較難以直覺地記憶，而且看起來不是很有規則，不過這是可以慢慢去習慣的。

光圈的計算公式

（F值）＝鏡頭的焦距／鏡頭口徑的直徑

f1.4　　　f2　　　f/2.8　　f/4　　f/5.6　f/8

除此之外，在這序列看似不規則的數字裏，其實也蘊含了一些微妙的內涵，如果稍微注意一下，應該可以發現此序列其實呈現著一種比例關係，在實際使用上，此序列前一位的F值讓光線通過的能力是後一位的兩倍，例如F8的光線通過能力即為F5.6的兩倍，而是F11的1／2，F16的1／4，所以當其它條件都不變動時，只要控制F值的變化，便可以有規律的知道曝光量的增減，這大大地簡化了拍攝時的許多計算。

——光圈的標示方式——

　　一般鏡頭的標示，都是採最大光圈的標示法，例如一顆「50mm　F1.4」就表示這顆50mm的鏡頭最大光圈可以開放到F1.4的大小，而「28mm　F2.8」也就表示這顆28mm的鏡頭最大光圈可以開放到F2.8的大小。

　　一般說來最大光圈愈大的鏡頭應用的靈活度愈高，畢竟大孔徑的光圈可以縮小，而小孔徑的光圈卻是在出廠時就固定住了，無法撐大，當想要突顯主題，而須要讓畫面的景深較淺時，大光圈會比小光圈的鏡頭來得容易運用。

這是一顆最大光圈F2.8的100mm鏡頭

　　又例如當拍攝環境的光線較不足時，大光圈可以讓光線通過的量較多些，因而提高拍攝的彈性；不過大光圈的鏡頭由於在製造的難度和成本上都相對較高，因此價格也會較小光圈的鏡頭來得高，在實際的選用上，還是可以視拍攝的須求量力而為。

變焦鏡頭的標示方式

　　上面所提到的最大光圈標示方式是適用於定焦鏡頭，而變焦鏡頭由於結構的關係，隨著焦段的變化最大光圈通常也會有所變化，以Canon的EF　28-300mm　F3.5-5.6為例，在28mm端時鏡頭的最大光圈可以開放至F3.5，隨著焦段愈長，可以開放的最大光圈就愈小，到了300mm時，鏡頭的最大開放光圈則僅至F5.6，不過廠商們也會為變焦鏡頭作出最大開放光圈固定的設計，例如Nikon 24-120mm F4，不論從最廣的24mm端到最遠的120mm端，其最大開放光圈都是F4，在選擇變焦鏡頭時，對這樣的標示方式要能理解才能正確選擇自己想要的東西。

最小光圈

　　除了鏡頭最大光圈的標示外，一般廠商很少將鏡頭最小光圈也一併標示出來，需須另行查詢規格表才能獲知，其實最小光圈在應用上還是有它的價值。

　　在某些場合的拍攝上，為了避免強烈光線的影響，或是想要製造特殊效果，每縮小一段光圈F值就能減低一半的進光量，如果能縮小的段數愈多，在拍攝上也就愈有彈性，因此對於鏡頭的選擇來說，最小光圈也是可以列入選用的參考指標之一。

　　關於最小光圈的應用上，要注意的一點是所謂的「繞射現象」，當光圈縮到極小時，由於光線必須被過度收束在極小的孔徑中通過，此時原本應該平行進入的光線像似碰到了障礙物一樣，行進方向也被阻擋而有所偏離，因此畫質也會產生減損的情形，所以通常每顆鏡頭都會有它畫質最佳的光圈F值範圍，大致上都是避開最大和最小光圈的極端狀況。

景深長

——光圈的使用——

　　光圈對於拍攝的影響比較重要的還有一點，就是在景深的控制上，「景深」簡單地說，就是拍攝出來畫面景物清晰的程度。

　　景深愈淺，拍攝出來的畫面中清晰的部分愈小，景深愈深，拍攝出來的畫面中清晰的部分愈高；光圈是光線進入相機的管道，當光圈愈大（即F值愈小）時，畫面中清晰的部分就會較淺，而當光圈縮小（即F值愈大），畫面中清晰的部分會較深。

景深淺

　　同時由於縮小光圈後可使球面像差的問題較為降低，畫質也會因此有所提昇，所以一般鏡頭的使用上都會建議縮小一點光圈來使用，其著眼點就在於畫質的差異。

· 快門（Shutter） ·

在攝影的領域中，「快門」和「光圈」是兩個常見也被拿來相提並論的基本概念，這兩者的相互配合決定了照片的曝光量，而照片的曝光量幾乎就決定了拍攝結果的大半；所以快門和光圈一樣，是同等重要的基本概念。

簡單地說，「快門」是能控制光線進入相機時間長短的機制；相對地，光圈則是光線進入相機的通道大小。

以前面提過的水龍頭例子來說明，若將水流量視為光線通過量，快門就像是可控制水龍頭開啟時間的自動開關，讓我們可以決定要讓水流出多久時間——例如洗手須10秒，裝滿一個水桶須60秒等等，將不同水流通過時間（快門）與通道大小（光圈）相互搭配，就會產生許多水量（曝光量）組合。

當然，相機的曝光狀況和水龍頭的水流量情形並不完全相同，而就我們可以接觸到的相機，快門啟動與閉合的速度都比上面所說的「水龍頭自動開關機制」快上很多，一般而言都可達幾十分之一秒、幾百分之一秒甚至是幾千分之一秒的水準。

——快門的設計機轉——

其實當今相機的快門速度如此之高，也是經歷過一連串技術發展而來。目前市面上的快門控制幾乎都是電子式控制快門（Electronically Controlled Shutter），透過電子元件發送訊號來進行快門機制的開啟與關閉，其精確性十分高，且快門開闔也能到達非常高的速度。

而在相機發展史上，過去則有使用機械裝置來控制快門速度的設計（Mechanically Controlled Shutter），這些機械式裝置大致上是一些微小而精細的齒輪與彈簧，透過這些精密機械不同力度的配合與控制，便可決定快門的開闔動作，許多作工精良的機械式控制快門都能達到良好的精確度和快門速度要求。不過，機械裝置較易有磨損老化的問題，因此對於年代較久的機械式控制快門相機來說，適時的快門調校是必要的。

和電子式控制快門比起來，機械式控制快門還有一項優勢，就是它不須電力供應亦可運作，只要控制快門的齒輪和彈簧等機械裝置沒有損壞，機械式控制快門就能發揮它的功能，這對於某些需要在電力供應容易發生問題的極端狀況下拍照的攝影者來說十分有幫助。

不管是電子式控制快門或是機械式控制快門，其實都已是十分成熟好用的技術，在攝影更早期的發展中，由於捕捉光線的媒介不是那麼發達，一張照片的獲得可能需要相當長的曝光時間，因此當時的「快門裝置」甚至只是將鏡頭蓋取下，等曝光時間達需求時，再將鏡頭蓋裝回即可；如果生活在這種時代，相信上面那個水龍頭自動開關機制的譬喻一定更容易被理解吧。

Nikon FM3A的快門設計圖。它配備了世界上第一個完全不需電池就能正常運作的混合式快門，兼具電子快門與機械快門的功能，可以用光圈手動為基礎的「光圈優先快門自動曝光」的選擇方式，也可隨時選擇全手動快門及光圈各自調節的方式。Canon New F1、Nikon F3、Pentax LX雖都有類似功能，但都受到一定限制。

▌使用機械快門的銘機

· Leica M系列
· Pentax LX
· Minox間諜相機
· Contax幾款早期機種
· NikonF系列（F4以後才停止機械快門的使用）

<div align="center">—— 快門類型 ——</div>

一般的快門類型有兩種，一種是鏡間快門（Central Shutter），另一種是焦平面快門（Focal Plane Shutter）。

鏡間快門

鏡間快門又叫作「葉片式快門」（Leaf Shutter），位於鏡頭內不同的鏡片組之間，通常由幾片金屬葉片組合起來，快門的開闔即由這些快門葉片來動作。

一般說來，鏡間快門有結構簡單、裝置較為小巧、使用壽命較長、較安靜且快門震動較輕等優點，不過由於這種快門大多安裝在鏡頭裏面（少數例外），無法讓多個鏡頭共用，對於可交換鏡頭的相機系統來說比較不符合經濟效益。另外由於結構的關係，鏡間快門的最高速度僅能達到1/500秒左右，應用上比較受限。

鏡間快門開啟與閉闔的狀態

焦平面快門

這是蠻常見的快門設計。顧名思義，焦平面快門設置在相機裏，約位於鏡頭成像焦平面處，十分貼近底片或數位感光元件的位置，材質好一點的會用金屬製造，也有用布料或塑膠製的簾幕所組成。

由於焦平面快門位在相機裏，對於可交換鏡頭的相機系統來說，所有鏡頭都可以共用同一組快門，在成本考量上較具經濟效益。再者，由於結構的關係，透過雙重簾幕的巧妙搭配和運作，焦平面快門能夠獲得更高快門速度。

焦平面快門雙重簾幕運作的優勢

雙重簾幕的運作方式大致是這樣的：
攝影者按下快門釋放鈕 → 第一重簾幕開啟，讓光線可以投射到感光媒介開始進行曝光。→當曝光時間達到預定

Yashica TL Electro-X的焦平面簾幕快門
© Hustvedt

秒數，第二重簾幕便隨之啟動，將快門再度遮蔽。→曝光時間控制完成。

和鏡間快門的金屬葉片一樣，簾幕也是實體裝置，其最快開闔速度有其上限，並不會比鏡間快門的1/500秒快上多少；那為什麼擁有雙重簾幕的焦平門快門可以達成更高的快門速度？

原本第二簾幕的啟動是在第一簾幕動作完成後才開始，所以相機所能獲得的最高快門速度也僅止於第一簾幕的開闔速度上限；但若第二簾幕於第一簾幕尚未完全閉合之前便跟著啟動，則兩者便會同時對曝光畫面產生遮蔽的作用，只要調整兩個簾幕對於畫面的遮蔽比例，便可以將曝光量減少，因而會有快門速度獲得提高的感覺。

焦平面快門雙重簾幕運作圖解© Ziggur

舉例來說，　假設第一簾幕的開闔速度為1/500秒，若第一、二簾幕對畫面的遮蔽比例控制在1/2，則畫面中各部分曝光量只有1/500秒的一半，就可以得到快門速度1/1000秒的效果；如果遮蔽比例控制為1/4，便可以達到快門速度1/2000秒的效果，依此類推。雙重簾幕的巧妙運作方式，能將快門速度往上推高；當然如果要認真探究起來，快門速度的提昇其實是在曝光量上作增減的調校，實際上物理動作的速度，並沒有真的達到那麼快的境界。

焦平面快門的使用注意事項

現時多數單眼相機都是使用焦平面快門，其快門速度可達到1/8000秒，若使用鏡間快門，大概是無法達成的。不過，由於焦平面快門的結構較為精細，製造上也較複雜；此外，雙重簾幕的快速啟動會帶來較大噪音，若拍攝主題容易受到聲音干擾時比較麻煩；而焦平面快門簾幕常常必須高速啟動、急速停止，這些都會造成機身震動，在握持相機的穩定度上產生影響，甚至上腳架後仍可能產生微震，這些都是焦平面快門在應用上值得注意的地方。

── 電子式快門 ──

上面所敘述的快門類型，都是屬於具有實體的物理性結構快門，在進入數位時代之後，由於感光媒介擴展進入電子化形式，也產生了嶄新的電子快門。其運作原理是基於感光元件的特性而來，感光元件必須有電源供應才能捕捉影像，因此只要通過對感光元件供電及斷電的時間控制，便可達成曝光長短的效果，這和透過實體快門開闔來控制感光元件曝光時間的方式不同，但結果卻是一樣的。

電子快門的設計機轉

電子快門又分為「滾動式快門」（Rolling shutter）和「全域快門」（Global Shutter）。滾動式快門和傳統簾幕快門相似，在曝光時是整個畫面循序曝光，只不過它是以感光元件上的電源依序開關來控制，就像有條掃描線通過一樣；至於全域快門則是在曝光時，由電子訊號「同時」控制整個感光元件的電源開關，也就是說感光元件的每一個部分都會同時開啟電源並同時關閉電源，藉此便可以控制曝光時間的長短。

滾動式快門和全域快門各有其優劣勢，在拍攝一些快速移動的主體時，滾動式快門由於是循序掃描曝光，容易產生殘影，一般稱之為「果凍效應」；而全域快門是整個感光元件同時曝光，雖可避免這個問題，然而當快門速度較高時容易產生「高光溢出」（Blooming）的問題，所以也不是全然沒有缺點。

電子快門的應用

由於上述問題，目前除了成本較低的一般數位相機主要採用電子快門外，比較進階的相機多仍保留實體結構的焦平面快門，少部機種則提供實體結構與電子混合式的快門；在用實體簾幕遮光時，可以幫感光元件作電流清理並進行校準，以提供更佳影像品質。

認識快門速度

1. 快門速度為等比序列：快門速度可以標示為等比序列，例如1/60秒、1/125秒、1/250秒、1/500秒……等，序列中前一位的快門速度值是後一位的兩倍，與光圈F值序列相同，當其它條件不變動時，只要控制快門速度的變化，即可掌握曝光量的增減。

2. 快門速度決定拍攝效果：高速快門和慢速快門的使用，除了在曝光量的影響外，最重要的還是在拍攝效果的差異，若想拍出清晰凝結瞬間動作的畫面，必須啟用高速快門，若想拍出柔若蠶絲般如夢似幻的影像，則慢速快門才能達成所想要的效果；在此，快門速度須視乎被拍攝物體的速度而定，想要凝結的效果，快門速度必須高過物體的移動速度，反之，則畫面中就會留下物體移動軌跡的殘影。

3. 注意物體移動的角度：在拍攝的畫面裏，若要凝結橫向穿越的移動物體，所需快門速度較正面朝向攝影者移動而來者為高。

4. 被拍攝物體和攝影者的距離：攝影者與被拍攝物體距離愈近，相對來說在畫面裏移動的量會愈大，若要凝結其動作，就需要更高速的快門。

高速快門凝結瞬間畫面

5. 鏡頭焦段的影響：鏡頭的焦段愈長，視角就愈窄，相同的移動距離在畫面中所佔的比例就愈高，要凝結其動作也就須要愈高速的快門。

6. 確保畫面清晰最好的方法：由於上述變項在拍攝時難以一一測量，因此只要在光線條件足夠的情況下，就儘可能地提高快門速度吧！

7. 快門延遲（Shutter Lag）：即攝影者開始啟動快門裝置到快門實際動作的時間差，對於攝影者在瞬間畫面的捕捉上，會因時間長短而有程度不等的影響；在捕捉高速移動的物體，或是變化細微但差異很大的人類表情時，影響更大。不同的相機快門延遲時間不同，你可以選擇最先進的相機，善用相機廠商在減低快門延遲上的努力，也能充分掌握相機快門延遲的慣性，不斷練習，提高拍攝的成功率；只要熟悉你的相機，對於拍攝成果一定會有幫助。

慢速快門營造的流動感

· 感光度（Sensitivity）·

　　感光度一詞最初是指「底片對於光線反應的能力」，由敏感度測量學及測量數個數值來決定，又被稱為底片速度，以強調「底片對光線的反應時間」。底片速度愈高，則產生影像所需光線量愈少，所需的曝光時間愈短，故稱作高速。歷史上曾出現過許多不同的標示方法（例如DIN、ASA、GOST等），但目前多採用國際標準化組織的ISO系統，這也是現在數位相機所採用的感光度標示法。

——感光度的計算——

　　ISO標示法有許多的優點，它將原本許多用來衡量底片對光靈敏程度的複雜數學公式轉換成簡單明瞭的數值，也簡化了拍攝時的曝光計算，ISO值的差異和光圈、快門值的變化一樣，有很容易理解的規律性，在其它條件不變的情況下，ISO 100的曝光量會是ISO 50的一倍，ISO 200的二分之一，換句話說，假如光圈固定在F8，ISO值是100時用快門1/4秒所拍到的畫面，當使用ISO 50來拍攝時，所須的快門就必須長一倍的時間為1/2秒。

　　或許你已發現「光圈」、「快門」和「感光度」這三者的組合，在曝光的計算上都是以2的倍數方式來進行，這是前人努力建立標準化標示法的心血結晶，也能讓攝影的學習更有系統及效率，雖然時至今日，透過相機本身快速的計算，即使不是2的倍數整數位的曝光量加減，也能迅速

得出結果，但最初的依據還是從這些原來的標示法得來，熟悉基礎的概念後，對於不規則的曝光量轉換也能比較容易上手。

—— 感光度對曝光的影響 ——

「光圈」影響景深，「快門」影響畫面的凝結或流動感，那麼「感光度」除了曝光量的直接影響外，它對拍攝畫面的影響又是什麼呢？籠統地來說，是「畫質」，更精確地說，是「畫面純淨度」及「顆粒/雜訊」。當感光度愈低，拍攝出來的畫面純淨度愈高，顆粒/雜訊愈少，感光度愈高則反之。

假設先不考慮底片的乳劑製造技術演進和感光元件的電子製程改善等影響，一般說來，愈低的感光度所需曝光的時間愈長，光線照射量愈高，所得到的資訊量也就愈多，畫面當然會比較完整；反之，較高的感光度所需曝光的時間較短，光線照射量較低，所得到的資訊量也就較少，拍攝出來的畫面中資訊或有缺漏，所以會有奇奇怪怪的顆粒/雜訊出現。附帶一提，若採用較高感光度來拍照時，偶爾會出現較嚴重的色彩失真現象，即俗稱的色偏，也是由於畫面資訊的缺漏所造成。

數位相機上採用高感光度所拍攝結果的雜訊和色彩失真情況較嚴重

採用低感光度即使在光線條件較弱的夜景情況下依然可以有不錯的畫質

· 色溫（Color Temperature）·

　　色溫是人類可見光線一項很基本的特質，在攝影領域中的應用也相當重要。19世紀時，蘇格蘭科學家克爾文 Lord Kelvin（William Thomson）發現顏色和溫度是相關的，克爾文假設若有一個能將熱能完全轉化成光的純黑色物體存在，當我們將這個物體加熱時，隨著溫度的升高，它的顏色將會發生不同的變化，由低溫至高溫，物體的顏色將會從紅色、橙色、黃色、白色到藍色不同的變化。

　　克爾文同時也創立了「絕對溫度」概念，而色溫一般的標示即以絕對溫度為基礎，並以符號K來作為計量單位，從黑體純黑的絕對零度（攝氏-273.16度）開始，讓黑體發出光譜上的色彩所須加熱的攝氏溫度，即為該光線的色溫。舉例來說，以前常用的鎢絲燈泡色溫一般為3200K，這也就表示要發出像鎢絲燈泡光色的話，在理論上要將黑體加熱2926.84度（攝氏），這就是關於色溫的基礎概念。

光線種類	K值	光線顏色
燭光	1800K	紅
晨昏	2700K	橘紅
鎢絲燈	3200K	橘黃
氙氣螢光燈	4000	黃
日光燈	4500K	淡黃
正午日光	5500K	白
閃光燈	5500K	白
陰天日光	6500K	藍白
晴朗藍天	10000K	藍

　　不同的光線有不同的色溫，色溫較低的光線來源例如燭光、鎢絲燈色彩偏紅，而色溫較高的光線來源例如陰天的自然光、CRT螢幕等則會偏藍，左邊表格是常見的光線色溫表。

在不同色溫的光線當中，5500K這項被稱為標準色溫光，其光線顏色接近白色，很適合作為各項物體色彩重現的光源，正午的日光就是屬於這樣子的標準色溫光。

其實日光是由紅橙黃綠藍靛紫七種不同顏色的光所組成，彩虹就是日光被空氣中的水滴折射析出的結果，日光的色溫在一天當中，會隨著其不同的位置而有不同的變化，在日出日落時的日光色溫較低，呈現出現紅橙色而令人覺得較為溫暖，隨著太陽的角度愈高，日光就愈接近白色，此乃由於光譜上不同顏色的光線頻率不同，所以穿透大氣層能力也各有不同所造成，當日光的色溫來到5500K這個值時，也就表示太陽的位置接近天空的頂端，此時各種色光穿透大氣層的混合比例接近相等，所以正午日光的顏色在人眼中的感受看起來很接近白色。

▌ 多重光源色溫矯正

在拍照時，有時候我們會碰到現場既有鎢絲燈、又有日光燈，甚至還有閃光燈等多重光線來源，如何矯正不同光源色溫總令人頭痛。遇到這種情況時，可在不同光源處加上矯正濾鏡，將所有光線來源的色溫調整為一致的K數，從源頭控管，便能嚴謹有效地控制最後拍攝結果，雖說這通常只有在少數情境下才有可能實現，不過不妨把這個方法記在心裏，需要時便能派上用場。

· 白平衡（White Balance）·

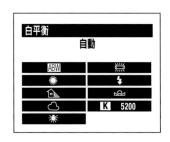

不同的光線來源有不同的色溫，在不同的色溫底下拍攝照片時，被攝物的色彩也會受到影響而有不同的變化，在低色溫的光線下拍攝時會偏紅黃而感覺較暖調，在高色溫的光線下則會偏藍而感覺較冷調，在傳統底片攝影中，為了矯正不同色溫的光線來源對物體色彩的影響，在拍攝時會使用各種不同的色溫矯正濾鏡，而在數位相機上，則有「白平衡」這項功能；簡單來說，白平衡就是為了取得色彩的一致性，在不同的光線來源底下，以白色色調為基準，將色彩偏差情況「平衡」回來的功能。

毒香菇　　　正常的香菇

▌ 大腦是最強大的自動白平衡系統

也許讀者們會覺得奇怪，我們每天活動的場所十分龐雜，光線色溫條件也一直在變，為何我們對每件物體的色彩認知卻不會隨著改變？這是因為人類的大腦有著十分巧妙的運作方式，會將所見到物體根據記憶中應有的色彩自動調整，所以不管光線色溫條件怎麼變化，我們都能辨識出正確的顏色，這也是一種生物演化的本能。

想想看，當人類的祖先在遠古時代謀生時，某日正午時分所採集到可食用的果實是綠色的，隔天一大早日出之際又去採集，卻因光線色溫的改變，而採到另一種看似顏色相近卻有毒的果實，如此人類可能早就滅亡了，更不會有我們在此討論攝影的種種概念，你說是嗎？

為什麼數位相機上要有白平衡這項功能呢？從前有個賣傻瓜相機的廣告，裏面有句廣告詞叫作「它傻瓜你聰明」，這句廣告詞便說明了一切。相較於人類大腦對不同光線條件底下色彩辨識的一致性，不管目前再怎麼先進的數位相機，仍然無法對不同光線條件底下的色彩作出百分之百正確地判斷，雖然目前廠商都在機身中設置了「自動白平衡」功能，試圖透過各種方法模擬人類大腦對不同光線色溫底下的色彩判斷，但誤判的情形始終存在，因此我們才需要瞭解色溫的概念，並且進一步學習如何透過相機機身上的白平衡設定來幫助我們拍出一致性的色彩。

手動調整白平衡的方法

自訂白平衡模式

較進階的數位相機多數會提供「自訂白平衡」選項，其應用方法如下：

1. 首先須準備一個白色的物體，一般用容易取得的白色紙張即可。
2. 在拍攝現場的光線條件底下，選擇「自訂白平衡」模式。
3. 將鏡頭對準白紙並讓其佔滿整個畫面，最後再按下快門。

如此一來相機就可以根據此時的光線條件下白紙的狀態，作出精確的色彩矯正。

自訂K值

這一項白平衡模式可以讓使用者依據自己對現場光線色溫的判斷，手動設定色溫K值，若攝影者有更精確要求的話，也可以利用色溫表實地測量後依其數據來作設定，以獲得最準確的拍攝結果。

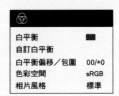

白平衡	
自訂白平衡	
白平衡偏移／包圍	00/±0
色彩空間	sRGB
相片風格	標準

——白平衡功能的活用——

　　白平衡功能的原意在於讓拍攝結果與實際所見色彩之間取得一致性，但它的應用卻不只於此，忠實反應所見的結果固然是攝影的一項宗旨，但創造性的影像也是許多攝影者的目標，我們既然瞭解到光線色溫會有冷暖不同的特性，自然也可以利用不同的白平衡模式來改變眼中所見的真實情況，達成創作的目的。

　　常用的方式例如在光線色溫較高的陰天時，刻意選用較低色溫的白平衡模式（如晴天模式或日光燈模式），如此一來拍攝出來的畫面會顯得較為冷調，更能突顯出淒清冷漠的感覺，又例如在光線色溫較低的黃昏時刻，若反過來選用色溫較高的白平衡模式（如陰天模式），則拍出來的夕陽便會比肉眼所見更為溫暖，呈現出紅通通一片的美麗晚霞；這些白平衡模式與不同光線色溫的配合沒有一定的通則，除了要拍攝所見即所得的狀況以外，攝影者都可以自由發揮創意，相互排列組合，但建議在嘗試創造性的效果之前，能對色溫和白平衡概念有一定程度的瞭解及掌握，如此在追求變化同時才能有所依據，達到攝影者想要的效果。

自動白平衡　　**陰天模式**　　**日光燈模式**　　**日光燈模式**　　**晴天**　　**鎢絲燈模式**

・片幅（Frame）・

相機的發展少不了對於成像所需的感光媒介，由攝影術發明初期的達蓋爾法（daguerreotype）、濕火棉膠法（wet plate / collodion）、蛋清法（ambrotype）……等暫且不提，從底片誕生開始作為主要感光媒介以來，片幅（frame）就是一個重要的參考規格，即使進入數位相機時代，感光媒介改為電子式，片幅大小對於相機的組成同樣還是具有重要的影響。

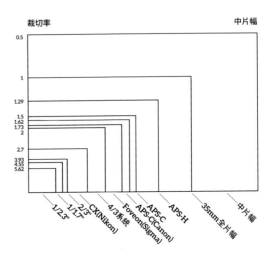

——135全片幅Full-Fram——

談到片幅對於相機組成的影響，就不得不從底片時代開始談起。讀者也許聽過「全片幅」（full-frame）這個名詞，其實它是在進入數位時代之後才出現的，專門用來指稱在相機上所採用之36×24mm規格的感光元件（image sensor），其大小和傳統135底片面積近似。

另一方面，由於數位相機所採用的感光元件製程特性，面積愈大的感光元件製程良率愈低，成本相對愈高，因此數位相機發展之初，多數廠商皆採用較傳統135底片面積為小的感光元件來製作，以便壓低價格、取得市場優勢，這種片幅的變化對於長期習慣使用135底片的大眾來說，必須重新適應，

無法將過往經驗直接套用，直到感光元件製程不斷演進，市場上開始出現採用135底片面積相近的感光元件數位相機，此時攝影界終於有種過往使用相機經驗重新獲得解放，片幅回到「完整」的感覺，於是全片幅的名稱被喊出來了，重點就在這個「全」字上。

▍135片幅的由來

135片幅底片為柯達於1934年發明，由大小適中容易攜帶，因此融入大眾的生活當中，多數人對相機的印象也停留在135底片規格相機上；今日許多相機規格的標示，仍以135底片為發展基礎，再換算至不同片幅上。

Fujifilm公司所生產之110底片

4×5與135底片大小之對照

規格（cm）	比例
6×4.5	4:3
6×6	1:1
6×7	6:7
6×9	3:2
6×17	6:17（特殊寬景比例）

——底片時期的片幅規格——

片幅的規格在底片時期除了135片幅以外，常見的還有中片幅和大片幅，以及較小的APS（Advanced Photo System）、110及其它特殊規格。

大片幅和中片幅

大片幅規格的底片，是對於大小在4×5（inch）以上底片的泛稱，一般商業用的大片幅規格底片有4×5、5×7、8×10（inch），換算為公釐（mm）的話，分別約為100×120、120×180、200×250（因留邊界，實際可用面積會略小）；在這之上，還有片幅更大的黑白底片，如11×14和12×20（inch），這些底片在市面上已經很難見到，但仍有管道可以取得。

從大片幅底片的面積來看，可以推知採用它的相機必然都是龐然大物，攜帶上較為不便，於是中片幅的底片規格就因應而生，其主要規格有120和220，後者長度是前者的兩倍，中片幅底片固定一邊長為60mm（實際上可用的部分為56mm），另一邊長則依相機本身的設計而有不同變動，所以能拍出不同比例的照片，常見的比例如左側表格所標示。

中片幅的相機系統體積和重量比大片幅輕便不少，在攜帶性上有很大的改進，在畫質上也保有一定的水準，但對於為數眾多的一般使用者來說，仍嫌太大太笨重，於是才有後來的135片幅規格的出現。

APS（Advanced Photo System）

　　如前面所說，135底片在相機的發展史中有深遠的影響，且相當長期地佔有普及性的地位，由於其面積和搭配的相機大小對於人類操持來說較為合適，因此很長一段時間底片並沒有再往更小的片幅積極發展，直到1996年，才由各家底片製造廠商聯合推出APS（Advanced Photo System）規格的底片，比135片幅面積要小一些，可以拍攝3:2比例的APS-C、16:9比例的APS-H及3:1比例的APS-P，當時主要是希望能將採用這種底片規格的相機再縮小，以及配合電腦化在底片中提供一些額外的拍攝資訊，然而由於當時數位相機已開始發展，市場接受度增長非常迅速，再加上APS底片片幅較小導致放相品質不如預期，連帶影響廠商推出相機的意願，在多重因素之下，APS底片並沒有獲得太大的成功，雖然仍有廠商推出APS底片相機，但很快就被數位相機浪潮所淹。

採用APS片幅底片的Minolta Vectis S-1
單眼相機及鏡頭

──數位時代的片幅規格──

　　進入數位相機時代，由於感光元件製程的發展限制，最初的數位相機片幅比當時仍是主流的135底片片幅要縮水許多，畫質也有段差距，若對拍攝成果有較高的要求，底片單眼相機仍是主要的選擇，為了拉近這段距離，數位相機製造廠商不斷努力改進感光元件製程，提高良率及降低各種片幅的製造成本，經過一段時間後終於重新在數位相機上打造出和135片幅規格近似的感光元件，並率先將其應用在數位單眼相機上；然而在當時相較於其它採用較小片幅感光元件的數位相機而言，其價格還是高不可攀，於是市場敏銳度較高的相機製造廠商又想起了APS片幅規格，為了讓數位單眼相機在感光元件和市場價格之間取得一個平衡，APS片幅規格再度被採用，且成為多數數位單眼相機的片幅規格，一躍成為新的主流，即使在135全片幅數位相機開始普及的今日，許多數位相機仍以採用APS片幅為主，構成相機市場中佔多數的入門及中間階級。

　　在APS片幅數位相機開始成為主流之時，也有廠商另闢蹊徑，反向推出比APS規格更小的感光元件，例如4/3系統Four Thirds、Sigma Foveon X3等，希望能開傳統的包袱，走出不一樣的路，這些較APS片幅

更小的規格，雖然未必在市場上獲得廣大的佔有率，但因為其各自所具有的一些特色，仍有不少的攝影者喜好並加以選用。

上面所談到的片幅規格，主要都是體積較大的可交換鏡頭相機所採用，然而從數位相機發展以來，一般的數位相機幾乎都是採用更小片幅的感光元件，而其規格標示如 1/1.8"、1/2.3"、1/2.5" 英吋等，和底片時代以邊長作為標示的習慣不太一樣，是以感光元件的對角線長度為準，且其所指之「英吋」，又和日常度量長度的規格不同，在感光元件製造的工程業界當中，通用的規範是1英吋的電子廣光元件為12.8×9.6mm之對應面積，以此為基準，再去進行其它不同裁切規格的換算，若不熟悉這些標示規格的話，常會被搞得眼花繚亂，為使讀者容易瞭解，以下列出比較常見到的一些片幅規格。

常見片幅規格一覽表

片幅規格	主要類型	長(mm)	寬(mm)	面積(平方mm)	視角裁切率
1/2.5"	數位	5.76	4.29	24.7104	6.02
1/2.3"	數位	6.16	4.62	28.4592	5.62
1/1.8"	數位	7.18	5.32	38.1976	4.84
1/1.7"	數位	7.6	5.7	43.32	4.55
2/3"	數位	8.8	6.6	58.08	3.93
4/3與M4/3系統	數位	17.3	13	224.9	2
Sigma Foveon X3	數位	20.7	13.8	285.66	1.74
Canon APS-C	數位	22.2	14.8	328.56	1.62
APS	底片/數位	23.7	15.6	369.72	1.53
Canon APS-H	數位	27.9	18.6	518.94	1.29
135全片幅	底片/數位	36	24	864	1
6×4.5	底片	56	45	2520	0.64
6×6	底片	56	56	3136	0.64
6×7	底片	70	56	3920	0.5
6×9	底片	83	56	4648	0.43
4×5	底片	120	100	12000	0.3
5×7	底片	180	120	21600	0.2
8×10	底片	250	200	50000	0.14

──片幅規格對攝影的影響──

上面這張一覽表由小至大列出不同片幅的規格,除了面積的差別以外,伴隨而來的一些影響,於下面作說明。

視角的差異

在一覽表當中最右一欄「視角裁切率」這項,是首先特別值得注意的地方,它的意思是指當其它條件不變動的情況下,在不同片幅規格之間能見(拍攝)到的視野角度差異比率,一般都以135片幅為基礎,再於不同片幅間作換算,舉例來說,假設我們於135片幅上裝好一顆鏡頭,此時相機能夠見(拍攝)到的視野角度有24度,若其它條件不變,而片幅換作4/3系統,則相機能夠見(拍攝)到的視野角度,約略為24÷2=12度,若是將片幅換作4x5片幅,則相機能夠見(拍攝)到的視野角度約略會變成24÷0.3=80度,當視角愈大時,視角裁切率換算的結果精確性會有較大變異,但其基礎的概念的不變的,這是大小不同片幅規格之間的第一項影響。

135全片幅以下,不同片幅的裁切比例

景深的控制

在前面章節曾提到景深的定義,是指拍攝出來畫面景物清晰的程度,經過嚴謹的定義和計算結果,愈大的片幅規格系統,景深愈深!此時的景深,是在其它條件都控制不變下的純粹計算結果,然而由於相機在拍攝景物時,還須配合視角裁切率和距離的變化,因此不同片幅規格對於景深效果的控制,卻是反過來的,實際應用時,愈大的片幅規格系統,景深效果愈淺!也就是說,愈大片幅的相機,愈容易拍出主體清晰,背景模糊,俗稱淺景深的照片,這種特性對於喜歡強調畫面中主體印象的攝影者來說,是很常用的手法,相反的,若希望拍攝結果的畫面中從遠到近每一處都很清晰,在較小的片幅上則是比較容易達成的,不同片幅規格在景深控制上各有優劣勢,這也是片幅規格的重要影響之一。

感光度與雜訊表現

　　這項影響因素主要差別在感光元件上，一般說來，如果以相同水準的製程技術所生產之感光元件來比較，其面積愈大，對於光線的處理能力就會愈好，假設同樣是一千萬畫素的感光元件，其中一片的面積是另一片的2倍，則每個感光畫素的單位面積也是2倍大，在對於光線的處理上，一定更加寬裕，所以愈大片幅的感光元件，能提供使用的感光度也會愈高，相對來說在感光元件會產生的雜訊上也就愈低，表現愈佳。

畫質細膩度

　　延續著上面的感光度與雜訊表現，由於愈大片幅的感光元件其光線處理能力愈好，因此除了在高感光度的能力及低雜訊的表現之外，在整體畫質的細膩度上同樣也會有較好的結果，畢竟相機拍攝照片最重要的關鍵就是「光」，對於光線處理能力較佳的感光元件，當然能提供更好的畫質，而在底片的部分也是一樣，片幅較大的底片有更大的面積來感光，對於拍攝景物的縮放比例也愈低，相對來說拍攝出來的畫面細膩度也就愈高了。

機動性

　　片幅規格愈大的系統雖然能夠提供愈好的畫質，然而就像武俠小說中對於兵器的形容：「一寸長一寸強，一寸短一寸險」，大有大的長處，小有小的好用，片幅規格愈大的系統，其相機整體而言一定會愈笨重，攜帶上較為不便，而片幅規格較小的系統，其相機也就能做得較小些，增加攜帶的機動性。有句話說：「願意帶出門的相機才是好相機。」，相機性能再強、拍出來的畫質再好，但如果因過於笨重而讓使用者懶得帶出門，或是受限場合不便拿出來使用，那不管它再強大也是枉然，所以片幅規格大小本身並沒有絕對的意義，主要還是看攝影者本身對於畫質和便利性的需求平衡點落在什麼地方。

這張照片是筆者以4×5底片所拍，畫面中的鵝原本停留不動，很適合作為畫面中的構圖前景，於是筆者開始花時間把4×5的大片幅相機準備好，前前後後大概花了5分鐘，然而就在即將開拍的前一刻，牠卻開始往畫面外移動，匆忙之間筆者只好趕緊按下快門，最後僅拍下半身，若再晚一點拍攝，也許畫面中就看不到牠了，當時若是以135片幅的相機手持拍攝，早不知已拍下多少張牠的完整影像，由此例便可瞭解片幅規格所帶來的機動性影響有多重要。

4×5底片實拍範例

▌片幅規格發展的趨勢與選擇

片幅發展的趨勢是由大往小推進，在縮小體積增加可攜性的同時，廠商也會不斷開發新技術，以設法拉近大小片幅間的影像品質差異。而每當技術面有所演進時，就會有新的挑戰要面對，每一代的新技術都會引發新的議題，甚至產生爭論，這些困境從來就沒有少過，但由片幅規格演變所導致的問題核心並不在於它本身，而是攝影者面對它的態度，唯有用正確的方式去克服這些困境，才能跨越它並且開創新局。

片幅的規格是相機的重要參考指標，但沒有哪一個片幅系統是所向無敵，面面俱到的，就像大砲手槍，殺傷力不同，但卻各有適合的使用時機。攝影者在面對片幅規格的選擇上也是一樣，要想清楚自己的拍攝需求，選擇合適的片幅規格，然後在其所具有的系統特性、功能和限制範圍內找到整體配置的最佳解決方案，這樣子相機使用起來才能得心應手，事半功倍。

當色階分佈直方圖呈現高原式的圖樣，

則表示畫面曝光正常，

明暗階調均勻且豐富，層次感較佳。

當影像處理進入數位化之後，一些影像處理軟體的製造廠商將直方圖加入軟體功能當中，用以表示一張圖片所具有的明暗階調分佈情形，這就是「色階分佈直方圖」。

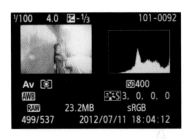

色階分佈直方圖

色階分佈直方圖
(Image Histogram)

學過簡單統計的讀者對於這種圖表的樣子一定不陌生，沒錯，它就是統計學上的直方圖Histogram，主要用來快速簡明地表示數據分佈的情形。由於它簡明易懂，當數位相機開始發展時，便有相機製造廠商將這項功能也放進相機當中，攝影者於拍攝完成並觀看照片時，便可以立刻知道照片的曝光階調是否達到自己想要的結果。

由於色階分佈直方圖是客觀的統計數據所構成，可避免因為液晶螢幕亮度不一致所造成的誤差，比直接從螢幕觀看照片更具有參考價值，目前大多數的數位相機都提供色階分佈直方圖的資訊，作為輔助曝光結果的判斷。

——如何判讀色階分佈直方圖——

色階分佈直方圖的橫軸表示階調的明暗增減，最左側表示最暗部，最右側為最亮部，縱軸則表示畫面中資訊量的多寡。當曝光結果為暗部資訊量較為豐富時（視覺感受上照片偏暗），則圖表的左側會呈現較密集的分佈，若曝光結果是亮部資訊量較為豐富時（視覺感受上照片偏亮），則圖表的右側會呈現較密集的分佈。假設我們將拍攝得到的畫面切割成1000個區域，每個區域都能紀錄下從0到100的明暗資訊（0表示最暗100表示最亮），在偏暗的曝光結果畫面中，這1000個區域一定有比較多的地方紀錄到的數值是在50以下，於是統計圖表上資訊就都跑到左半邊去了，反之亦然。

在實際拍攝時，由於光線分佈的變化不同，每張照片拍出來的色階分佈直方圖結果也不太一樣，除了上面所說的單純偏左或偏右，還有集中在中間或是像山谷一樣兩側偏高中間陷落，這些呈現偏峰狀態的色階分佈直方圖，都是表示畫面中的明暗階調資訊是集中在某處，從下面的說明表可以快速加以比較。

色階分佈直方圖說明表

色階分佈直方圖偏態	影像類型
左偏峰	偏暗
右偏峰	偏亮
中高峰	缺乏亮暗部資訊，影像對比較弱
谷狀兩側偏峰	缺乏中間調，影像反差較大
平坦低原	亮暗部資訊分佈平均，但對比較弱
高原式	亮暗資訊分佈平均，階調豐富

從上表來看，當拍攝結果的色階分佈直方圖呈現高原式的圖樣，則表示畫面曝光正常，明暗階調均勻且豐富，層次感較佳，但色階分佈直方圖僅提供曝光結果資訊的參考，並不是所有照片都要階調均勻且豐富才是好照片，主要還是得看攝影者想要的效果，再來決定曝光的樣態；不過攝影瞭解色階分佈直方圖之後，可以更快速有效地掌握曝光結果，所以花點心思瞭解其原理是很值得的。

▌RGB色階分佈直方圖

色階分佈直方圖除了一般所見的單色圖樣之外，也有依據RGB三色（紅、綠、藍）各自獨立的直方圖，而單色圖樣其實是這三種色階分佈直方圖的混合結果，大多數的情況下，針對一般的色階分佈直方圖判讀即可。

單眼相機
(Single Lens Reflex Camera)

「單眼相機」這個名詞對於喜歡攝影的人來說，一定耳熟能詳。其英文為 "Single Lens Reflex"（簡稱SLR），依原文的意思來看，全名應為「單鏡頭反射式相機」，故像對岸就將之翻譯為「單反相機」，而臺灣由於受到日本影響較深（日本簡稱

SLR為「一眼」相機），故取名單眼相機，雖然有些人認為「單反」也許比「單眼」更能貼近這個外來名詞的內涵，但因單眼相機一詞在臺灣行之有年，所以多數人依舊習慣這樣稱呼它。

▌單眼相機的結構特色

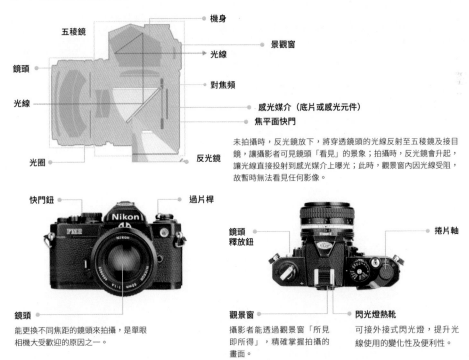

機身
五稜鏡
景觀窗
光線
鏡頭
對焦頻
光線
感光媒介（底片或感光元件）
焦平面快門
反光鏡
光圈

未拍攝時，反光鏡放下，將穿透鏡頭的光線反射至五稜鏡及接目鏡，讓攝影者可見鏡頭「看見」的景象；拍攝時，反光鏡會升起，讓光線直接投射到感光媒介上曝光；此時，觀景窗內因光線受阻，故暫時無法看見任何影像。

快門鈕　　過片桿

鏡頭
能更換不同焦距的鏡頭來拍攝，是單眼相機大受歡迎的原因之一。

鏡頭釋放鈕　　　　　　　捲片軸

觀景窗
攝影者能透過觀景窗「所見即所得」，精確掌握拍攝的畫面。

閃光燈熱靴
可接外接式閃光燈，提升光線使用的變化性及便利性。

數位單眼相機
(Digital Single Lens Reflex Camera)

相機在進入數位時代之後，單眼相機也跟上時勢的變化，轉型成數位單眼相機Digital Single Lens Reflex Camera，簡稱DSLR，DSLR和SLR在本質上並沒有太大差別，主要是將感光媒介從底片改成感光元件，不過因為多了數位的特性，在某些地方還是值得加以注意。

135片幅數位
單眼相機
5D MarkII

入門式數位單眼相機

· 雙鏡反射式相機 (Twin Lens Reflex Camera) ·

可曾在年代比較久遠的電視或電影戲劇裏見過從前的人捧著一個黑黑的方盒子，然後彎腰低著頭朝盒子裏看，最後才小心翼翼地拍下照片，這種須要彎腰低頭拍照的黑盒子相機，就是雙鏡反射式相機Twin Lens Reflex Camera，簡稱TLR。雙鏡反射式相機在機身前裝置有兩個相同焦距的鏡頭，一個負責實際拍攝曝光之用，另一個則負責取景，後者將進入鏡頭的光線投射至一片毛玻璃上，好讓攝影者可以在上面構圖和對焦，它的光路必須透過反光鏡來折射，所以和單眼相機一樣在名稱中都有個Reflex。相對於單眼相機，有些人會將連動測距相機稱為雙眼相機，但其實從結構上來看，擁有兩顆鏡頭在身上的雙鏡反射式相機才是真正的雙眼相機。

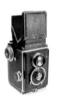

Rollei於1929年發表的第一部雙鏡反射式相機，鏡頭為Carl Zeiss Jena Tessar f/3.8, 7.5cm© Eugene Ilchenko

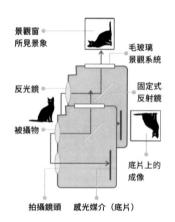

景觀窗
所見景象

毛玻璃
景觀系統

反光鏡

固定式
反射鏡

被攝物

底片上的
成像

拍攝鏡頭　感光媒介（底片）

· 連動測距相機 (Rangefinder Camera) ·

連動測距相機（Rangefinder Camera）簡稱RF，具有可測量被攝物體距離裝置的相機，透過觀景窗裏的輔助測距裝置，即可得知物體距離並完成對焦。正面來看，會發現除了觀景窗之外，還有另一個輔助對焦用的視窗；於設計上，連動測距相機即是利用兩個視窗之間的距離為基準線，再以該基準線兩端與物體之間形成的三角關係，來計算出相機與被攝物之間的距離。由於連動測距相機的結構涉及到三角函數的運用，對製造的精密程度要求相當高，因此許多製造廠商都有十分精良的機械製造能力。

KIEV4M俄製連動測距相機

·中片幅相機（Medium Format Camera）·

在「片幅」這個章節當中，我們曾介紹過中片幅的底片規格，只要面積大於135規格的36x24mm，而小於4×5（inch）的底片，就是所謂的中片幅底片，歷史上中片幅底片曾存在多種不同的規格，但目前以120和220兩種最常見，前者是Kodak於1901年所提出，並且至今仍然有廠商持續生產中，後者則是和前者相同寬度，但長度多一倍的兄弟，這兩種底片都是固定一邊為60mm（扣除上片用的齒孔實際上可用的部分約為56mm）的捲式底片，而使用中片幅規格底

片的相機，就是中片幅相機。實際上，中片幅相機是種泛稱，它的構造方式涵蓋單眼相機、雙鏡反射式相機和連動測距相機等，真正成像的範圍也依相機的設計不同而有差異，有4:3的6×4.5、1:1的6×6、6:7的6×7、3:2的6×9和特殊寬景比例的6×17，這和常見的135片幅相機成像範圍固定大小很不一樣。

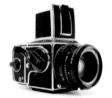

500系列是哈蘇中片幅單眼相機最經典的代表，1996年發表的Hasselblad 503CW則是目前此系列的中流砥柱

·數位機背（Digital Back）·

數位機背是一項數位時代所誕生的相機組件，主要是一個含有感光元件的裝置，用來取代原本相機當中作為感光媒介的底片，讓原本使用底片的相機，也能拍出數位影像，數位機背所使用的感光元件分為兩種，分別是掃描式及單次成像式的感光元件。前者的運作方式有點像是掃描器，在拍攝時感光元件上的光線感測器是逐次循序曝光的，主要應用在大片幅相機上；後者則和一般數位相機上所用的感光元件差不多，只是面積更大；數位機背的感光元件都不是固定在機身內部，而是獨立成一個組件，可以和不同的機身搭配，比起一般數位相機固定式的感光元件更有彈性。

數位機背目前主要應用在中、大片幅相機上，幾家提供數位機背產品的廠商，本身也是以製造中、大片幅相機

為主，常見的有Mamiya、Leaf、Phase One、Hasselblad、Sinar、Alpa等，還有日本的Fujifilm，由於目前的數位機背都採用比135全片幅面積更大的感光元件，所以價格較高，會選用數位機背的攝影師多半是從事於專業領域，或是以商業攝影為主，畢竟它的價格對於一般攝影愛好者來說，仍然屬於金字塔頂端。

Leaf AFi-II擁有5600萬畫素，其感光元件採用罕見的56×36mm規格CCD，廠商稱之為「真正的寬片幅」

數位機背是可拆卸的裝置，內含感光元件，可安裝在相容的機身上。

・大型相機（Large Format Camera）・

和其它各種類型的相機十分不同，比中片幅相機更加少見，使用4×5（inch）規格以上底片的相機，就是大型相機，它在使用上和一般常見的相機非常不同，須要對相機有一定程度的瞭解，並具備相關的知識，因此也有人稱之為「技術性相機」；大型相機除了更大更笨重以外，它的外型也不同於一般常見的相機，反而比較像似某種工業上的用具，比起中片幅相機來說，大型相機的使用者更少，所需要的各種用具、配件也更不容易取得，但大型相機在攝影領域中的重要性，卻是無可取代的。

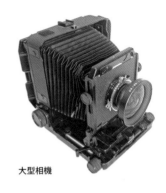

大型相機

・無反光鏡可交換鏡頭式相機（MILC）・

無反光鏡可交換鏡頭式相機Mirrorless Interchangeable Lens Camera，簡稱MILC，它的名稱很長，歷史卻很短，可說是目前相機類型當中最晚近才出現的一種。

在Olympus和Panasonic發表了微4/3系統規格並成功打開市場之後，後續也有其它相機製造廠商開始進入無反光鏡可交換鏡頭式相機的領域，到了2013年，Sony更推出採用135全片幅感光元件的A7，讓許多攝影愛好者趨之若鶩，一時蔚為潮流，隨著時間的演進，無反光鏡可交換鏡頭式相機的市場已十分成熟，目前市面上能提供的選擇足以讓人眼花繚亂，以下列出一些曾經出現或目前仍存在的無反光鏡可交換鏡頭式相機規格供參考。（135片幅以上未列入）

世界上第一部無反光鏡可交換鏡頭式相機 — Lumix DMC-G1

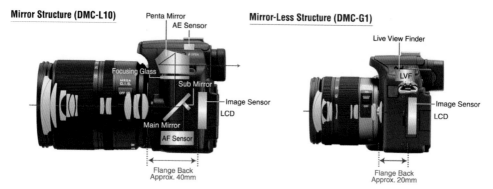

無反光鏡可交換鏡頭式相機與單眼相機成像方式比較圖©Panasonic

廠商名稱	片幅大小	鏡頭接環	防震系統	代表相機名稱
Sony	135全片幅	FE mount	機身影像穩定技術或鏡頭防震	A7系列（R、S）
Canon	APS-C	EF-M mount	鏡頭防震	Canon EOS M系列
Sony	APS-C	E-mount	鏡頭防震	NEX系列
Samsung	APS-C	NX-mount	鏡頭防震	NX系列
Fujifilm	APS-C	Fujifilm X-mount	鏡頭防震	X-Pro、T、E、A
Olympus	4/3	M43	機身影像穩定技術	OM-D（E-M）、Pen（PEN-F、E-P、E-PL、E-PM）
Panasonic			鏡頭防震	GH、G、GF、GX
Nikon	獨家Nikon CX 13.2 × 8.8mm	Nikon 1 mount	鏡頭防震	Nikon 1 J、V
Pentax	1/2.3"	Q-mount	機身影像穩定技術	Pentax Q
	APS-C	K mount		Pentax K-01
Ricoh*	依可插換的模組規格變動	依可插換的模組規格變動、Leica M	依可插換的模組規格變動	Ricoh GXR*

・輕便型相機（Compact Camera）・

輕便型相機

　　輕便型相機是指功能簡單，大部分都是全自動設定，使用者只要負責取景和按下快門，其它交給相機去處理就好的小型相機，其英文名稱又叫作Point and Shoot Camera，很符合它的操作模式，在中文的世界裏，則有另一個別名，叫作傻瓜相機，大概是因為它使用簡便，不須學習，連傻瓜都懂得怎麼使用，所以當初才有廠商想出這個特別的名稱來幫它行銷。

· 針孔相機（Pinhole Camera）·

　　對市面上那麼多的相機和各種相關器材的組合，你是否會有不知從何開始的疑惑呢？其實要拍攝一張照片，並不須要太複雜的器材，甚至也不用現在這些相機和鏡頭，只要一個不透光的盒子就可以了，這並不是什麼天方夜譚，而是十分簡單的針孔成像原理之應用，在這個不透光的盒子上，一面裝上可以記錄影像的感光媒介，一面則弄出可以讓光線通過的孔洞，讓一定量的光線穿過它之後，可以投射在另一面的感光媒介上，達到曝光的效果，這樣的裝置就可以拍攝照片了，這種裝置利用了簡單的針孔成像原理，也就是所謂的針孔相機。

手工木製的4x5底片針孔相機

· 玩具相機（Toy Camera）·

　　玩具相機，一般泛指那些便宜的、結構簡單、組裝品質不甚要求的小型相機，在早期只要有個能夠裝入底片，然後配上過片和快門的裝置，便能拍攝影像，故市面上玩具相機的種類可說十分紛雜，在臺灣有許多股票上市公司甚至在年度發行小禮物時，就常出現這種光圈快門恆定的底片玩具相機。

有趣的數位玩具相

Polaroid SX-70是拍立得相機史上最經典的相機，獨特的折疊式設計是拍立得發明人蘭德博士的精心之作

· 拍立得相機（Instant Camera）·

　　顧名思義，拍立得相機拍完馬上就可以得到結果。那不是和現在的數位相機一樣嗎？但拍立得相機所得到的結果，不只是在液晶螢幕上看而已，還能有實體的相片當場產出，在需要即刻取得實體拍攝結果的場合，比現在的數位相機還要更進一步。

　　拍立得相機之所以能在拍攝完成後立即獲得照片，關鍵來自於它所使用的底片，這種底片是於1948年由美國發明家愛德溫·蘭德（Edwin H. Land）所發明，上面塗有可以自行完成顯影程序的化學藥劑，當曝光完成後，只要讓底片和空氣接觸，就可以完成顯影，立刻成為一張照片。在使用拍立得相機和底片時，常見到攝影者將推出機身外的底片相紙拿起來甩，目的就在於增加空氣和底片上的化學藥劑接觸、提高反應速度，是很有趣的畫面。

Chapter

2

相機的使用與設定
Camera Use
and Settings

本篇主題為相機的使用與設定，透過對相機本身一些
共通性設定的了解，再加上基本使用的概念，希望可
以幫助攝影者更加掌握這個最重要的基本工具。

RAW檔保留了完整的影像原始資料，在進行影像處理上有很強大的優勢，

但千萬不要因為它的方便而忽略了各項攝影基礎的重要性。

· 影像原始資料（RAW Data）·

　　數位相機所拍攝的結果是以數位檔案的形式儲存下來，多數攝影者應該都知道JPG格式這種檔案，由於它存在已久，即使在不同作業系統的電腦上都能讀取，一些影像輸出的機器也可不透過其它裝置，直接將其輸出成相片，因此幾乎所有的相機都將JPG作為預設的影像檔案儲存格式，至於在比較進階一點的數位相機上，攝影者則可以有另外的選擇，也就是所謂的影像原始資料RAW Data，也有人稱之為RAW檔。

──RAW與JPG的選擇──

　　拍攝RAW檔有其影像處理上的效用，也有其額外增加的麻煩，JPG同樣也有其方便和受限之處，打個比喻來說，RAW檔就像一碗白飯，而JPG就像已作好的炒飯，炒飯也許作得好吃也許不好吃，若想改進則能處理的空間也有限，頂多加點鹽巴讓味道鹹一點，或是撒些黑胡椒讓味道香一點，但炒飯終究是炒飯，不會變成其他的餐點；可白飯就不同了，一碗白飯除了可以作成炒飯之外，也可以勾芡成燴飯，加點起士作成燉飯，或者是要把它燒成鍋巴也行，變化空間較大；所以拍攝時要選擇RAW檔或是直接輸出JPG檔案，在數位攝影上一直是個重要的課題。一般說來，若是攝影者想保留更多的創作空間，利用數位檔案來輸出更棒的畫質，或是套用不同設定製造特殊效果，則採用RAW檔會是比較好的方式；若是想要節省影像處理時間，則JPG檔案直接輸出會是較簡便的選擇。

拍攝RAW檔可以在後續處理時保留更多創作空間。

　　其實目前多數影像處理軟體對於JPG檔案的調整上也有不錯的成效,當然RAW檔可調整的空間更大,細節損失更少,兩者確實互有優缺,若一時難以選擇,許多相機也都提供RAW+JPG一起儲存的方法,可以同時保留兩種格式的檔案,現今數位儲存媒體價格也都頗為低廉,若不怕麻煩的話,同時儲存也是一個可以考慮的方式。

不同的拍攝模式各有其操作上的特性，
共同要注意的則是曝光準確性的問題。

· 拍攝模式（Shooting Mode）·

　　目前市面上的相機都有許多種操作模式可供使用，從
基本的全自動拍攝，到各種不同的內建場景模式（例如：
風景、人像、夜景……等），攝影者可以依自己對拍攝現
場的判斷來加以選用，而除了這些相機廠商在出場時就設
定好的模式以外，若想對相機各項參數有更完整的控制，
一般會以所謂P、A、S、M這四種進階的相機操作模式為
準，以下針對這四種模式列表說明。

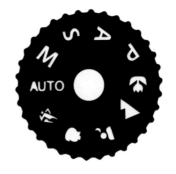

拍攝模式	簡介
P 程式先決（Program Shooting）	由相機內部程式依拍攝場景決定所用之光圈和快門組合，通常比一般相機全自動Auto模式多了一些可控制的機身設定，例如白平衡、曝光補償、對焦模式等。
A/Av 光圈優先（Aperture Priority Shooting）	由攝影者決定所用光圈大小，相機會依拍攝場景決定相應之快門速度。
S/Tv 快門優先（Shutter Priority Shooting）	由攝影者決定所用的快門速度，相機會依拍攝場景決定相應之光圈值。
M 全手動（Manual Shooting）	攝影者可以根據需要自行設定光圈大小及快門速度。

除了仰賴相機測光功能所提供的數據以外，*最重要的還是培養對於光線分佈的判斷能力，以便適時地修正測光結果。*

· 測光模式 (Light Metering Mode) ·

測光模式

攝影最重要的課題之一就是曝光，為了達成曝光「正確」這個最基本的要求，必須對拍攝情境的光線狀況進行測量，以提供曝光組合之參考數據，目前市面上的相機多半都具有測光功能，只要善用這些測光模式，便能拍出曝光良好的照片。

一般說來，測光模式主要分為三種類型－平均測光(Average Metering)、中央重點測光(Center Weighted Averaging Metering)和點測光(Spot Metering)，雖然不同相機製造廠商會提供稍微有些變化的測光模式，但大致上仍不脫離這三種基本樣態，這些不同類型的測光模式各有其適合的使用場合，以下便分別予以介紹。

① 平均測光

平均測光

或稱全區測光，其運作方式是針對畫面中全部範圍裏的光線分佈情形加以測量，判別其光線強弱，再依相機內部的資料提供曝光的光圈快門組合，由於不同相機廠商在內部資料的建立上有其獨特性，平均測光模式的演算法各不相同，幾種常見的有評價測光(Evaluative Metering)、矩陣測光(Matrix Metering)、分區測光(Multisegment Metering)等，這些不同的測光模式反應了廠商對平均測光模式精進的努力，試著用更細緻的方式，更多資料參考，來達成更準確的測光結果。

平均測光模式適用於大部分的拍攝情境，也是許多相機預設的測光模式，在攝影經年累月的發展之下，多數廠商已累積許多測光參考資料並內建於相機之中，所以使用平均測光模式拍攝出來的曝光結果，大致上不會有太大的偏差，一般說來在光線平順，明暗分佈也沒有差異過大的情況下效果最好，即使是稍微頂著光線的逆光拍攝情形，通常也能獲得不錯的效果。

如果懂得依拍攝情境再作一些曝光補償的操作，則對於最後的曝光結果會有更好的控制。平均測光在風景和生活記錄的人像拍攝上最為常用，而這通常也是一般相機使用者最常拍攝的兩項主題。

② 中央重點測光

中央重點測光同樣是針對畫面中全部範圍的光線加以測量，但對於中央大約60%的區域之光線在測量比重上會予加權，藉以作為調整曝光組合的參考，在過往具有測光功能的單眼相機中十分常見。

中央重點測光

由於多數的攝影主題都會將拍攝重點安排在畫面中央到上下左右約1/3的位置，所以中央重點測光可以針對主體的光線加以強調，而又能將背景光線的影響予以降低，很適合須要突顯主體的攝影方式，尤其是在逆光的拍攝情境之下，中央重點測光能將背景過度明亮的光線影響減低，即時提供合適的光圈快門組合，不過若是逆光背景的光線強度過亮時，還是須要進行曝光補償。

③ 點測光

點測光

　　點測光模式是針對畫面中極小的選定範圍之光線加以測量，一般為畫面中5%以下的區域，它是最基礎的測光方式，由於只針對畫面中極小的選定範圍測光，所以不管畫面中光線分佈的情形如何，只要攝影者清楚找到測光點，就能不受影響地拍出想要的曝光結果。

　　至於測光點的找尋及判斷，對於經驗豐富的攝影者來說可能比較不是太大的問題，而對於開始想要應用點測光的攝影者來說，也可以先在每個畫面中嘗試多個測光點的拍攝，持續練習，待經驗累積到一定程度之後，自然也會比較容易快速地找到合適的測光點。由於點測光不受畫面其它光線影響的特性，不論什麼拍攝情境都很適合使用，就算是在反差極大的日出黃昏，強烈逆光狀態，或是極端的雪地、黑夜等，都能應用自如。

　　儘管相機的測光功能提供了快速方便的曝光參考，但無論採用何種測光模式，實際拍攝時終究是回歸到光圈快門的組合，而所謂的曝光「正確」性，其實並沒有「絕對」的標準答案，所以除了仰賴相機測光功能所提供的數據以外，最重要的還是培養對於拍攝情境光線分佈的判斷能力，以便能適時地針對相機測光結果予以修正。

　　對於畫面的明暗、不同顏色的亮度和反射率等，可以多累積拍攝經驗和觀察來加強自己的敏感度，另外，對於相機的測光模式傾向，也可以透過不斷使用來加以熟悉，俗話說熟能生巧，只要認真地去使用它，攝影者與相機之間的合作一定會愈來愈好。

· 對焦模式（Focus Mode）·

我們平常用眼睛看這個世界的時候，不管看遠或看近，總是能夠快速地轉換自如，那是因為人眼的構造十分精密，在眼球內部有睫狀體肌Ciliary這樣的組織，可以調節水晶體的形狀及厚度，以取得適當的焦距，協助我們把東西看清楚。現在多數的相機也都有類似的運作機制，使用者只要半按快門，相機便會自動完成對焦，讓畫面變清晰，這就是相機的自動對焦功能。

──認識對焦模式──

和測光模式一樣，不同相機廠商在自動對焦技術上的發展也有各自的獨門秘訣，所以在機身上所提供的對焦模式名稱也各有不同，但總體來說，不外乎是單次自動對焦S-AF（Single Auto Focus）、連續自動對焦C-AF（Continuous Auto Focus）和全手動對焦MF（Manual Focus）這三種基本型態的加強與變化。

① 單次自動對焦S-AF

這是最基本的自動對焦模式，當攝影者半按下快門啟動相機自動對焦功能後，相機便會針對選定的對焦點完成對焦動作，由於它的對焦方式比較單純，所以對焦效率最好，一般等級的相機都能在不到1秒之內完成對焦動作，單次自動對焦對於拍攝靜態的各種攝影主題來說適用性很高，舉凡風景、物品、人物等，都能有不錯的效果。

▌半按快門

是多數相機預設啟動自動對焦模組的方式，目前相機的快門一般皆為兩段式設計，在攝影者輕壓之後，相機的快門釋放鈕就會感受到壓力，並啟動自動對焦模組，有些相機提供獨立或額外的自訂功能鍵，可以將自動對焦模組的啟動改至其它功能鍵上，對於半按快門力道掌握不佳的攝影者來說是另一種選擇。

自動對焦模式。

單次自動對焦在應用上能快速完成對焦動作，若拍攝時沒有因為使用過大光圈或較長焦距鏡頭所造成的景深太淺問題，可以在對焦完成後持續半按住快門再移動相機來重新構圖，對於兼顧對焦效率及構圖靈活性來說十分便利，不過若是景深太淺時可能必須考慮移動畫面後失去焦點的問題；另外，單次自動對焦受限於自動對焦模組的功能，在選擇對焦點的目標物時，最好能找對比度較高的物體，才不會發生對焦困難的狀況。

② 連續自動對焦C-AF

當攝影者所面對的拍攝主體是屬於會不斷移動的物體時，如果希望相機能夠持續鎖定焦點在它之上，此時選擇連續自動對焦模式會有比較好的效果，如果搭配機身所提供的多個對焦點或是區域對焦，則相機追蹤拍攝主體的效果會更好，連續自動對焦在拍攝運動、寵物、兒童等方面是非常好用的對焦方式。

連續自動對焦的性能相當依賴機身內部處理器的運算，以及負責鏡頭對焦微調移動時的馬達驅動能力，所以廠商在相機中內建的運算資料庫及方程式愈強，連續自動對焦的能力也就愈強，而一般入門級鏡頭和搭配更強大鏡身推進微型馬達的鏡頭，在連續自動對焦表現上也會有所差異，在使用連續自動對焦時，也要將機身和鏡頭狀況一併考慮在內才行。

③ 全手動對焦MF ——

全手動對焦不屬於自動對焦模式之中，它保留了最基礎的人工手動調整空間，由攝影者自己親自調整鏡頭焦距，並透過相機的各種輔助功能判斷是否合焦，當自動對焦模組遇到容易陷入對焦困難的狀況，例如光線不足、拍攝物體對比單調時，切換由人工全手動對焦反而能更正確地完成對焦動作。

全手動對焦的結果必須由攝影者自己來確定是否達成合焦效果，目前相機上除了最基本的經由肉眼判斷外，也提供其它的輔助功能，部分相機在全手動對焦時可選擇對焦點，當手動對焦調整至對焦點目標合焦時，會發出嗶嗶聲或顯示合焦指示燈；此外，有些相機則提供所謂的「峰值」表示功能，將畫面中合焦的區域以特殊的顏色標示；另外，在提供液晶螢幕實時取景的相機上，則有部分廠商提供小區域放大觀察的功能，讓攝影者能更精確地判斷合焦與否，這些輔助功能對於全手動對焦的效率及準確性都有很大的幫助。

更新的對焦模式

近年來相機廠商在自動對焦模組上持續投入研發，其中最有意思的莫過於「臉部對焦」（Face Detection）甚至在此基礎上發展出的「微笑快門」（Smile Shutter），這都要拜自動對焦模組中的對比檢測法有突破性的發展所賜。臉部對焦的基本運作原理，是在相機中建立大量的人類臉部特徵資料庫，在選擇臉部對焦方式之後，相機會在拍攝畫面中自動找尋及比對符合資料庫的特徵，並且可以同時針對多人的臉孔一起鎖定，在拍攝人像或團體照片時非常方便，而在臉部對焦基礎之上發展的微笑快門，則是將特徵資料庫中對於人類表情有關微笑的部分再加以強化，並寫入程式讓相機判斷，當偵測到畫面中的人類表情符合微笑特徵時即釋放快門拍下照片，這種對焦模式可說是科技進步應用於日常生活中的典範。

·連拍 (Sequential Shooting)·

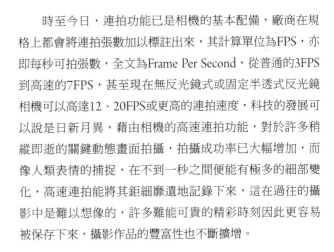

　　早期的相機在拍攝時，由於多數操作方式都是依賴人工全手動調整，所以拍攝速度快不起來，拍攝一張照片往往須費上好幾分鐘。

　　時至今日，連拍功能已是相機的基本配備，廠商在規格上都會將連拍張數加以標註出來，其計算單位為FPS，亦即每秒可拍張數，全文為Frame Per Second，從普通的3FPS到高速的7FPS，甚至現在無反光鏡式或固定半透式反光鏡相機可以高達12、20FPS或更高的連拍速度，科技的發展可以說是日新月異，藉由相機的高速連拍功能，對於許多稍縱即逝的關鍵動態畫面拍攝，拍攝成功率已大幅增加，而像人類表情的捕捉，在不到一秒之間便能有極多的細部變化，高速連拍能將其鉅細靡遺地記錄下來，這在過往的攝影中是難以想像的，許多難能可貴的精彩時刻因此更容易被保存下來，攝影作品的豐富性也不斷擴增。

　　連拍功能還有一項重要的應用，即配合連續自動對焦功能，發揮相輔相成的作用，提高動態攝影的成功率，在體育活動或活潑寵物這樣的主題拍攝上，不只須要相機持續追蹤快速移動的主體，在追蹤的同時若能不斷將畫面加以記錄，更能確保重要畫面不被遺漏；另外，相機當中的包圍拍攝功能，是一次拍攝多張參數微調的照片，若搭配連拍設定，也可以簡省拍攝程序和時間。

一般相機在連拍功能的張數上都會有它的限制，相機每秒可以拍攝的張數FPS或許很高，但實際上相機能夠持續拍攝幾秒則又是另一回事。

　　數位相機時代的機械裝置大致上已發展較為成熟，連拍的限制變成相機處理器的運算能力及緩衝記憶體的大小，至於攝影者所選擇的影像檔案格式，若採用較大的RAW檔，在處理上當然會比較快就塞滿儲存空間，若選擇屬於壓縮檔格式容量較小的JPG檔案，則連拍的持續時間上會比拍攝RAW檔再多一些。

　　由於連拍功能的發展，攝影所能捕捉到的畫面從最初的靜態畫面擴展到更多元的動態影像，許多照片的內容已超乎人眼所見，而創作出不同的影像效果，這也是攝影具有藝術性的指標之一，不過所有的相機功能都應該是中性的，其發展的原意都在於提供便利性，輔助攝影者獲得更佳的拍攝成果，所以攝影者應學習如何使用這些相機功能，而不僅只是依賴它，瞭解自己想要的追求的東西並善用相機這項工具，才是發揮相機功能最佳的途徑。

熱噪點

‧雜訊（Noise）‧

「沙～～～沙～～～沙～～～2好3壞2人出局，
鏘，打者打擊出去，是一支全壘打，比賽
結束～～～」讀者可曾用收音機聽過棒球轉播
呢？在使用收音機調頻時，常會聽到一些不
相干的雜音，而數位相機上也有Noise這項設
定，難道拍照也和聲音有關？

其實在數位相機上的Noise，指的並不是
一般所謂的雜音，而是「雜訊」，或稱作噪
點、噪訊，之所以會採用這個名稱，是因為
Noise一詞在電子訊號處理上的定義，是指在
取得訊號過程中隨機產生的無用資訊，由於
數位相機採用感光元件來將光線轉化成電子
訊號，所以也會有相同的情況發生，於是就
這樣直接沿用Noise一詞。

——雜訊的來源——

在數位相機上，所謂的雜訊是指影像當
中不正確的亮度或色彩資訊，表現在相機實
際所拍出來的照片裏，就是畫面中一些紅紅
綠綠的斑點，這些斑點在拍攝的情境裏是不
存在的，純綷是因為感光元件的電子特性所
產生，一般說來其成因為以下兩者：

① 熱噪點

感光元件在相機當中負責將搜集到的光線轉換成電子訊號，這個轉換過程是由所謂的光電效應而來，亦即將光子轉換成電子的一種過程，但實際上有許多電子並不是那麼安份，它在轉換的過程中會隨機飄移，進而產生相互干擾的情況，溫度愈高，電子就會愈活躍，相互干擾情形也就愈嚴重，雜訊因此就多了起來，這就是所謂的熱噪點。

由於熱噪點的發生主要受到溫度的影響，因此在夏天炎熱的夜晚拍照，和處在寒帶地區拍照的相機熱噪點情況一定不同，有些人為了減低熱噪點的情形，還特地設計了感光元件冷卻裝置，而為了天文攝影用的數位相機，更是在設計時就已將冷卻裝置納入其中，熱噪點可以說是數位相機應用上很大的一項罩門。

高ISO雜訊

② 高ISO雜訊

每部相機所採用的感光元件，其感光能力在出廠時就已經決定，只要和標準ISO值的感光條件比對，就可以獲知感光元件的感光能力是多少，這就是所謂的感光元件原生感光度ISO值。既然如此，那為何數位相機上還能有那麼多的感光度ISO值選項呢？

這些多的ISO值，其實都是透過相機運算的結果，簡單來說，假如一個感光元件的原生感光度ISO值為100，當我們將它當作ISO200來使用時，曝光時間將會減少一半，於是感光元件所能獲得的光線資訊就少了一半，而這少掉的一半可以透過相機的運算將它補回來，但相機的運算畢竟有點猜測的意味，所以無法百分之百完全正確，而那些算錯的資訊，在畫面當中就會變成有點不太正常的部分。

當ISO值設定愈高，所需曝光時間就愈少，感光元件所能獲取的資訊愈有限，須要猜測的地方就愈多，猜錯的

機率也就愈高，這些因為猜錯而導致的畫面不正常部分，就是所謂的高ISO雜訊。高ISO雜訊的產生原理和相機的運算方式有關，因此若相機製造廠商持續改進相機的運算方式，理論上就能減少相機猜錯的機率，再配合感光元件製程的不斷進步，高ISO雜訊的產生便能逐漸減少，這也是為什麼每家廠商一代一代的相機在感光度ISO值的表現會愈來愈好的原因。

· 降噪（Noise Reduction）·

談到雜訊的產生時，常也會提到噪訊比Signal-to-Noise Ratio這個名詞，簡稱SNR，它是指在獲得的訊號當中正確資訊與雜訊的比例，在數位相機上，一般說來感光元件的面積愈大，每一個感測器電容的容量就會愈大，所獲得的噪訊比效果也就愈好，也就是雜訊所佔資訊的總比例愈低，這是由於雜訊是由每個感測器電容進行光電效應轉換所產生，而其產生的量是約略固定的，在這種情況下，當感測器電容的容量愈大，相對來說雜訊就被稀釋掉了，舉例來說，一個可以容納100個電子和另一個可以容納400個電子的感測器電容，在每次光電效應轉換時，都會產生2個干擾的電子雜訊，前者的噪訊比是100:2，而後者則是400:2，兩者相差4倍，自然在雜訊的表現上就分出優劣了。

——感光元件面積與噪訊比——

既然數位相機有這樣的問題，相機製造廠商當然要找出因應的方法，在每部數位相機當中，都有所謂的降噪這項功能，其運作的原理基礎，也是透過相機內部處理器的計算，來判斷畫面中每一個畫素所呈現的資訊，究竟是實際從光電效應轉換而來的正確資訊，還是只是因為熱噪點和高ISO雜訊作用所隨機出現的噪點，若是屬於後者，則相機就會透過運算將它處理掉，補上正常的資訊。

這個方法能解決一些數位相機雜訊的問題，但只要是透過相機運算的結果，便無法百分百保證結果的正確性，終究它是一種猜測的方法，判斷總有誤差，所以降噪功能會導致影像整體的清晰度下降，而且降噪處理愈多，下降情形愈明顯，同時，由於感光度ISO值愈高時，雜訊情況愈嚴重，降噪的處理也會愈複雜，因此畫質下降也就愈多，細節減少情況愈嚴重。

目前多數相機的降噪功能都開放使用者自己決定降噪的程度，若希望保留較多的畫面細節，在感光度ISO值不高的情形下，可以將降噪功能關閉，或是調弱，若是希望取得較純淨一點的畫面，則可以將降噪功能開強，而每部相機的降噪能力和不同感光度ISO值的畫面純淨程度都有差別，使用者可以針對需求找出適合自己的設定值。

——底片顆粒——

數位相機的感光元件有雜訊的問題，那另一項感光媒介底片呢？底片沒有所謂的雜訊問題，但是會有類似的現象，就是底片的顆粒，兩者在畫面上看起來有點相似，但效果不太一樣，形成的原理也不太一樣，底片的顆粒來源是感光乳劑上的鹵化銀受光之後所集結成的微粒子。

一般說來感光度愈高的底片，顆粒愈粗糙，而相同感光度的底片，曝光量不足時的顆粒也會比較粗糙，因其接受到的光線較少，感光乳劑的化學變化較不充足的關係，底片的顆粒可以透過適度的曝光增量、沖洗時的藥劑選擇以及時間調整來加以改善，而其隨機分佈的情形及視覺效果上的立體感，比感光元件的雜訊都要來得受歡迎，由於兩者的形成原理不同，所以其實並不適合拿來相提並論，但多瞭解這兩種現象上的成因及改進之道，對於攝影知識的擴展總是有幫助的。

底片顆粒

三原色

相機的色彩空間可以決定拍攝結果所重現的色彩範圍。

·色彩空間（Color Space）·

相信多數人在使用相機拍攝照片時，都是以彩色照片為主，而數位相機對於色彩的呈現，其實有著很大的學問，其中最基礎的一項就是色彩空間。

一般人對於「三原色」這個名詞應該不會感到陌生，只要以紅、綠、藍這三種顏色為基礎互相調和，便能夠得到其它各種不同的顏色，這就是所謂的色彩模型Color Model，除了三原色以外，色彩模型還有其它種類，但是在數位相機的領域中，主要是以三原色模型為主。有了色彩模型之後，再將各種顏色調和出來的方法給予明確的規則，就形成了所謂的色彩空間，由於調出各種顏色可有許多不同的方法，所以色彩空間的系統也就不只有一種，一般說來在數位相機上比較常見的有sRGB和Adobe RGB兩種。

簡單來說，相機的色彩空間可以決定拍攝結果所重現的色彩範圍。不同的色彩空間對於色彩調配的方式及規則不同，因此可以呈現的色彩範圍有大有小，同時，在相機拍攝時所選定的色彩空間類型也必須和最終輸出結果的媒體取得一致，否則結果將無法準確呈現，在目前多數電子影像相關產品中，都會有不同的色彩空間可供選擇，例如數位相機、掃描器、顯示螢幕，印表機等，為了確保拍攝出來的影像和最終輸出的實體成果

具有一致性，在使用這些東西之前，有必要確認其所採用的色彩空間為何。

——Adobe RGB v.s. sRGB——

如前面所提，一般數位相機上常用的色彩空間有sRGB和Adobe RGB兩種，這兩種色彩空間都是由紅色Red、綠色Green、藍色Blue的色彩模型所組成，因此名稱裏都有R‧G‧B三個英文字母，這兩者當中，Adobe RGB是由影像處理巨擘Adobe公司所發展出來，其色彩調和的方式和規則有很寬廣的範圍，所以一般專業圖像輸出領域都採用它作為色彩空間的標準。

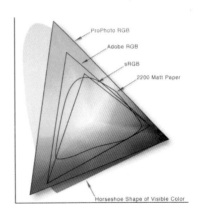

© aboalbiss, Cpesacreta

至於sRGB，則是由Microsoft、HP、Epson等公司聯合發展出來的色彩空間類型，原名為Standard Red‧Green‧Blue，故簡稱為sRGB（標準RGB）。

sRGB是很廣泛的國際標準，因此大部分數位相機上預設的色彩空間都是它，目前多數電腦顯示螢幕和印表機或照片輸出裝置也都支援sRGB模式，所以從拍攝到影像最終結果的呈現一般來說不會有太大的問題，然而sRGB的色彩空間所能重現的色彩範圍是比較小的，相對來說，Adobe RGB能重現的色彩範圍更大，顏色的階調層次更多，理論上能有更佳的影像色彩品質，但若在數位相機中選用Adobe RGB色彩空間拍攝，在後端影像輸出裝置上也必須相互配合，才能得到正確的結果，若是採用沒有支援Adobe RGB色彩空間的機種，在觀看成果時會出現色彩偏差的狀況。

Adobe RGB和sRGB比起來，能提供更大的色彩重現範圍，但在後端輸出設備上的支援性沒有那麼廣泛，因此採用Adobe RGB或sRGB必須考量整個影像處理的各個環節，若不希望過於複雜，只是單純地拍照及作影像記錄，其實只要選擇sRGB即可，在大多數後端輸出上不會有太大問題，且sRGB的色彩重現範圍在多數狀況下已符合需求。

▌攝影小常識

數位相機的RAW檔擁有比Adobe RGB和sRGB更寬廣的色彩空間，所以若是以RAW檔儲存拍攝成果的話，在事後進行影像轉換時不論要輸出為Adobe RGB和sRGB都沒問題。

飽和度簡單來說就是指色彩的純度，又稱彩度，
以人眼的感受來看的話，就是指色彩的鮮豔程度。

・飽和度（Saturation）・

飽和度簡單來說就是指色彩的純度，又稱彩度，以人眼的感受來看的話，就是指色彩的鮮豔程度，在英文當中還有另一個詞叫作作色度Chroma，和飽和度Saturation其實是指同一個項目；飽和度和明度Brightness及色相Hue三者是色彩學中的三大屬性，在數位相機上，比較常應用到的參數調整是飽和度這一項。

飽和度對照片最重要的影響，在於色彩鮮豔程度所帶給觀看者的感受，一般說來，飽和度愈高的照片，畫面中的色彩純度愈高，視覺上的刺激就愈強烈，通常也比較討喜，但是並非一味地提高飽和度就能獲得討喜的照片，有時候攝影者所要拍攝的畫面原本就已經充滿了鮮豔明亮的色調，此時若再將飽和度往上拉高，反而可能造成視覺上的疲勞，此時適度地將飽和度稍微調降，反而能獲得更好的效果，倒過來說，若是拍攝情境中的各項物體色彩屬於較平淡的狀況，適當地將相機中的飽和度設定拉高，可以增加色彩的鮮明度，稍微去除色彩灰暗的感受，增加照片悅目的效果。

▍明度與色相
明度（Brightness）－指色彩的明暗或深淺差別，由於色彩本身的屬性，假如將所有條件都予以固定的情況下，不同顏色的光先天上還是有各自的明度差別。
色相（Hue）－不同的光線其波長不同，在光譜上將每個波長的光對應出各自的位置，界定出它的顏色，就是所謂的色相。

在數位相機當中，飽和度是一項很重要的設定，對於拍攝結果的色彩呈現有很大的影響，比較進階的相機除了基礎的飽和度設定之外，還有各種拍攝模式的搭配，一般說來，像「風景」或「鮮豔」這樣的拍攝模式，由於大眾對風景照的需求比較偏向鮮豔明亮，所以其預設的色彩飽和度本來就比較高，而像「人像」或「中性」這樣的拍攝模式，為了保留拍攝當下的色彩氛圍，其預設的色彩飽和度通常就比較低，所以在相機當中若選用不同的拍攝模式時，在飽和度設定上的考慮也應該要有所不同。

陽光充足且均勻時，飽和度拉高能呈現十分鮮豔的感覺

——飽和度設定與光線環境——

同一場景，相機的飽和度設定不同，感覺就有差異

　　飽和度的設定除了要考慮所搭配的相機各項拍攝模式以外，更重要的是拍攝情境的光線條件。一般說來，在明亮的光線底下，例如陽光充足的晴天，物體所呈現出來的色彩飽和度比較高，若光線分佈條件也很均勻的話，飽和度可以大膽地拉高，整個畫面將呈現出極為鮮豔華麗的感覺；若光線強烈但有比較多的陰影導致反差較大，此時飽和度的設定若再拉高，將導致陰影的部分變得更加暗沈。

　　攝影者必須瞭解自己是否想要這樣子的效果，若不是的話，就應該適度調降飽和度的設定；至於在光線比較平淡的拍攝情境底下，例如陰天或雨天，若是空氣中會造成干擾的霧氣或灰塵不多的話，一般說來色彩的飽和度可以有較大的表現空間，此時若調高飽和度設定，畫面中的色彩一樣會呈現很高的純度，若將飽和度調低，則整體感覺又有另一種柔和明亮的風貌，兩者都能有不錯的效果。

　　飽和度的設定影響最大的是畫面色彩呈現，除此之外，也會對畫面中的細節還原有些影響，若飽和度設定過高，拍攝出來的結果可能導致色彩純度數值超過數位相機所能表現的上限，導致該部位中的細節一併消失，這是要特別注意的地方。

・**對比度**（Contrast）・

　　如果將畫面中最亮到最暗的地方加以測量，並以此為兩個端點劃分出由亮到暗的一道測量標準，此時畫面中所有光線明暗分佈的情形將可以逐一對應到這道量尺上，而在這道量尺上所獲得的所有數據之比較，就是所謂的對比。

　　簡單來說，所謂對比強烈的情形，是指畫面中光線最亮與最暗部位，其間的明暗變化差別很大，而且由最亮到最暗的過渡上，轉換得非常急劇；而所謂對比較低的情形，則表示畫面中光線最亮與最暗部位，其間的明暗變化差別不太，而且由最亮到最暗的過渡上，變化較為和緩。

　　對比度會影響畫面給人的視覺感受，對比較高的畫面，由於畫面的色調主要分佈在最亮和最暗的兩端，層次相差較大，所以在視覺上的刺激比較強烈，但缺乏和緩的空間；至於對比低的畫面，則因畫面的明暗差異不大，色調的層次過於接近，感覺會像似罩上一層霧翳一般，視覺感受較平淡；如果畫面的中最亮和最暗的部分能有適度的差異，而且在光線明暗分佈上的過渡能有較多的層次，此時就可以得到所謂對比適中的畫面，一般說來對比適中的畫面在視覺上有較佳的效果，可以讓色彩表現較為豐富，細節也會感覺更清晰醒目。

　　在黑白攝影中，由於僅有光線明暗分佈所轉換成的階調差別，因此在對比度的呈現上，比彩色攝影更加受重視，攝影當中有關對比的控制及觀念主要也都是由黑白攝影而來，如何拍出一張對比適中，階調優美的照片，不論在黑白攝影或是彩色攝影的領域裏，都是重要的課題，為了達成這個目標，除了有關對比的基本概念外，必須瞭解其它外在的相應條件。

低對比的設定能拍出具有詩意的照片

──對比度設定與光線環境──

　　如同飽和度一樣，在數位相機上，對比度也是一項重要的設定，在須要畫面明亮、色彩鮮豔，細節清晰的場合，對比度的設定應該適度調高一些；若是想要畫面和緩、色調平順，細節柔和的效果，則對比度可以設定低一些。除了相機中的變項設定之外，對比度控制最重要的關鍵還是畫面中的光線分佈情形，在光線明亮，分佈也很均勻的情境下，對比度拉高可以增加畫面整體的層次感，此時由於光線分佈均勻，所以不必擔心反差過大所造成的極端效果，一般在順光時用來拍攝風景最為討喜；若光線強烈但有較多陰影使明暗分佈出現極端差別時，則可以將對比度調低一些，拉近畫面最亮和最暗之間的差距，讓視覺上得到較為和緩的感受。

同一場景，相機的對比設定不同，感覺就有差異

如果是光線分佈十分均勻的拍攝情境底下，則須視拍攝需求來調整對比度的設定，若想強調色彩的明亮度，增加畫面的層次感，可以將對比調高一些，讓畫面的階調層次延伸開來，若希望拍出具有意境，色調單一的空靈感，則可以將對比調低，這樣將可以得到近似單一色調或是傳統中式潑墨山水畫的照片，別有一番風味。

　　對比度的調整還會影響到畫面的清晰程度，一般說來，對比愈高的畫面，人眼的視覺感受會愈清晰，對比愈低的畫面則會感覺比較有霧翳感，但是對比度的高低設定仍然要視拍攝情境的光線明暗反差情形，由攝影者自行來判斷，若是明暗反差過大的情境，再將對比度設定拉高而加劇畫面的反差，反而可能造成階調過度擴張，超過相機所能表現的範圍，造成細節的流失，而且在數位相機上，還會因為對畫面資料的過度運算，而導致雜訊出現的機率增高，特別是在拍攝夜景的情況下，由於常須要長時間曝光，原本就會讓感光元件溫度升高，若對比度設定太高，雜訊出現的情況將變得更嚴重，在相機的設定上，必須加以注意。

· 銳利度 ·

銳利度和飽和度、對比度三者是一般數位相機上三項重要的影像設定，銳利度是指影像上各細部內容及其邊界的對比清晰程度，它和另一項重要的名詞「解析度」容易混為一談，但兩者其實有所差異。簡單來說，解析度是指拍攝畫面對於真實細節的分辨能力，解析度愈高，影像品質愈好，所能呈現的細節愈多，清晰度也愈強，至於銳利度則是可以透過局部的運算和處理來加強的視覺效果，只要加強影像內容及其邊界的對比，即使真實解析度沒有獲得提高，但在人眼的視覺上，還是會覺得有影像變清晰的感覺。

——提升畫面清晰度的方法——

一個拍攝畫面的清晰度，可以來自於整體解析度的提高，也可以是透過軟體運算的加強效果，在數位相機上的銳利度這項設定，很明顯地是屬於後者，它能在相機既定的解析度條件下，改變拍攝畫面的視覺感受，增加或減低畫面的清晰感，一般說來，如果想要強調畫面中的線條，或是增加輪廓鮮明的感覺，在相機當中可以將銳利度設定調高；反之，若希望拍攝出較為柔和的畫面，或是淡化物體的輪廓邊緣，則可以將銳利度設定調低。數位相機銳利化的方式，由於是透過軟體的運算得來，過度依賴運算方式處理的結果，會導致影像邊緣出現暈化及斷裂的現象，在視覺上產生不自然的感覺，所以在應用上也須視情況適可而止。

改變銳利度的設定，物體輪廓清晰的感覺會發生變化

由於銳利度和畫面的清晰度習習相關，如何提高清晰度的其它方法，以下加以說明。

① **光線條件**

除了增加銳利度的設定外，拍攝情境中的光線條件是最重要的關鍵，當光線充足的情況下，拍攝主體受光正常，細節能夠獲得清楚的照明，相機對物體的描寫能力才能表現良好。

② **對焦確實**

為了確保影像的清晰程度，在相機進行對焦時，務必要注意對焦狀態是否確實，以及景深涵蓋範圍是否足夠，若對焦失準，或是景深過淺導致拍攝主體根本不在清晰範圍之內，那畫面的資訊來源就已經有問題，不管後續再怎麼加以處理，也難以無中生有，產出清晰的畫面結果。

③ **避免震動**

震動對拍攝畫面的影響，同樣會造成模糊的狀況，一旦出現這種情形，不管如何處理效果都是有限，因此拍攝時最好能透過各種方式減低震動的影響，例如影像穩定技術的應用，或是將相機裝上腳架拍攝，這些動作都能減少影像拍攝模糊的機率，提昇畫面的清晰程度。

④ **鏡頭素質及應用**

素質較高的鏡頭，能提供更好的解像能力，增加拍攝結果的分辨率，而一般的鏡頭，雖然在解像能力上會有些差距，但使用時如果能縮小一些光圈，通常都能在解像力上有所提昇，在預算有限的情形下，善用自己手上的鏡頭，一樣可以獲得不錯的成果。

⑤ **感光元件能力**

感光元件的製程愈新，技術愈好，對於畫面細節的捕捉能力也就愈佳，當然感光元件不像底片一樣，那麼容易說換就換，不過若是有機會更換新的機種，在使用較新感光元件的情況下，使用者應能感受到整體解析度的效果提昇。

銳利度是數位相機提高畫面清晰度「效果」的一項方法，在應用上和其它條件必須互相搭配，才能得到最好的效果，若原本拍攝的結果在清晰度的其它條件上就有問題，光透過相機銳利化的加強，是無法有太大改善的，唯有各方面條件都齊備的狀況下，銳利度的設定才有更大的彈性運用空間，以協助達成攝影上的各種效果要求。

· 自拍設定（Self Timer）·

當你帶著相機走到戶外，發覺景色十分美好，突然很想替自己和風景拍張合照，卻發現身旁沒有人可以幫你拿相機時，有沒有什麼解決的方法呢？有些比較不講究的人，通常拿起相機把手伸長，對著自己就直接壓下快門了，但這種方法構圖較不精準，單手拿相機的穩定性也不佳，拍出來的照片品質比較難以要求，此時若能善用相機當中的自拍定時器（Self Timer），就能夠不必依賴他人，解決自己拍照這個問題。

底片機的自拍定時器

自拍定時器是一種相機上的裝置，它能夠讓相機在一定的倒數時間過後，依攝影者預先所設定好的參數來拍照，由於很常被拿來當作自拍輔助之用，所以才有自拍定時器這樣的名稱。自拍定時器的發明並不算晚，在許多傳統底片相機上就已大量使用，通常是於機身前會有一個連結機械裝置的撥桿或按鈕，當攝影者將撥桿或按鈕啟動後，大約10秒之內相機便會啟動快門，執行拍攝動作，而在比較新的相機機身上，自拍定時器的設定則改採電子式，攝影者可以進入相機選單進行設定，許多相機都提供長短兩種倒數計時的設定（一般常見的有2秒或10秒）。

自拍定時器在設定完成開始運作之後，通常會發出閃光或警示聲告知攝影者已開始倒數計時，許多機種在愈接近快門啟動之前的閃光或警示聲會愈發急促，以提醒攝影者快門將要啟動，請注意拍攝情形。

——使用注意——

自拍定時器在使用時最好將相機安置在穩固的位置上，以達到它最佳的效果，最直接的方式就是將相機裝上腳架，即使只是一般的小腳架也好，只要能讓相機達到穩定狀態就可以。

外出時僅拿著相機而沒有額外攜帶腳架，也可以臨時找個能讓相機擺放穩定的位置即可，有些攝影者會利用自己隨身的衣物堆疊成安放相機的基底，一來柔軟的衣物對相機機身較不會造成損害，二來衣物比較能夠任意折疊，可依須求折疊成不同形狀，在沒有腳架又想要使用自拍定時器的功能時，這不失為臨機應變的好方法。

自拍定時器除了幫助攝影者進行自我拍攝外，另一項很重要的作用在於避免相機的震動，尤其在須要長時間曝光的拍攝場合下十分好用，例如夜景拍攝就很常應用到自拍設定，由於自拍設定在啟動之後相機不會立即進行拍攝動作，而會先等待一段時間，所以因為反光鏡升降或使用者按壓快門所引起的機身震動，就能夠加以避免。

現在許多數位相機都提供可翻轉的液晶螢幕，在使用自拍定時器進行自我拍攝時，攝影者可以看到自己在螢幕中的樣子，並且容易將注意力持續關注在螢幕上，很多人因而忘記實際拍攝的時候相機是透過鏡頭來捕捉影像，導致拍出來的照片眼睛視線顯得有些奇怪，因此使用自拍定時器時，要記得在拍攝的時候眼睛注視著鏡頭，而不是一直盯著液晶螢幕，如此才能拍出視線正常的照片。

· 遙控拍攝（Remote Control）·

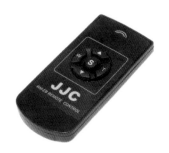

相機搖控拍攝所用之搖控器

遙控器在現代人的生活當中是不可或缺的東西，拜科技進步之賜，現在每個人都可以坐在自己家裏的客廳沙發上拿著遙控器對著電視轉來轉去，遙控器的類型也從過去的紅外線遙控，到現在有先進的藍芽遙控，而在攝影領域中，遙控器也是避免相機震動的拍攝好幫手。

目前多數相機製造廠商都有針對自家的相機提供遙控器，基於商業利益考量，不同廠商的遙控器基本上是互不相容的，相機所使用的遙控器主要以紅外線技術為主，在遙控器端上裝有發射器，能射出人眼見不到的紅外線，相機上的接收端感應到它的紅外線之後，便能作出相應的指令要求，完成拍攝動作，另外，在更新的數位相機上，也有透過目前的智慧型手機與相機相互連動，並以APP加以控制，達成搖控拍攝的目的。透過搖控拍攝方式，攝影者可以不必碰觸相機，因此也避免了相機震動問題。

和使用自拍定時器的情況一樣，在使用遙控器拍攝時，最好也是將相機安置在穩固的位置上，不管是將相機裝上腳架或是臨時使用隨身衣物折疊的應變方法，只要能讓相機達到穩定狀態，就可以讓遙控拍攝發揮更好的效果。而遙控拍攝能作的比自拍定時器更多，許多廠商所提供的遙控器上搭載有許多按鍵，可以對應到相機上的一些功能設定，例如半按快門對焦、電動變焦鏡頭的焦距變動，甚至是B快門等功能，一般使用遙控拍攝時，自拍定時器仍可以使用，兩者若一起搭配，對於延長快門啟動前的等待時間，減低相機震動效果會更好。

常見的遙控拍攝應用，主要在須長時間曝光的場合，在拍攝夜景的快門啟動上，使用遙控拍攝可以讓攝影者不須接觸相機，進而避免對機身所造成的震動影響；另外，遙控拍攝由於具備較多的按鍵設定，攝影者對相機的操控性較佳，可以協助攝影者在不被注意的情形下完成許多拍攝動作，對於一些人物或現場自然情境的捕捉，能發揮不錯的作用。

使用遙控拍攝時，要注意以下幾項問題：

遙控距離的限制－相機廠商提供的遙控器受限於技術影響，能夠使用的距離有一定的限制，一般大致都在5-10公尺之內，若是受到空間狹窄或其它條件的影響，則遙控距離會更短，使用時要注意不能離相機過遠。

接收位置的準確性－如果相機搖控器是屬紅外線類型，由於其發射的訊號為直線前進，因此相機機身上的遙控接收器能夠接收的範圍也有限，使用時必須彼此互相對準，不可偏離太多，有些相機會提供遙控指示燈，可注意是否亮起，若沒有，則須要再調整使用位置，以使遙控拍攝正常運作。

避開光線干擾－紅外線遙控器發射出來的訊號人眼雖然看不到，但仍然屬於光波的性質，在強光狀態下，例如陽光直射、日光燈、發光電子設備或無線電波干擾等情形，都會影響到遙控拍攝的運作，甚至讓訊號的傳輸不起作用，所以使用時要注意避開光線的干擾。相機的遙控器是協助攝影者完成拍攝工作的一項利器，有些廠商也開發出萬用遙控器，讓擁有不同品牌的相機使用者可以以一抵百，減少重複購買的麻煩，除了夜景拍攝和自然情境的捕捉外，它還能提供一些額外的攝影樂趣，增加不同的攝影體驗。

· 反光鏡預鎖 ·

使用過單眼相機的朋友，可能曾經在相機的操作說明或是設定選單中看過反光鏡預鎖（Mirror Lock-up）這項名詞，從名稱上可知，它的由來一定和單眼相機結構中的反光鏡有關。

單眼相機和其它類型相機比起來的優勢之一，就在於所見即所得的能力，而讓單眼相機能夠達成這項功能的主要關鍵，就在於反光鏡這項組件，它將透過鏡頭進入相機的光路折射至觀景窗當中，在按下快門釋放鈕要進行拍攝時，反光鏡則會升起以便讓光線重新投射回到感光媒介上，完成曝光。反光鏡對於單眼相機來說是如此地重要，但在一升一降之間，卻很容易引起相機的震動，影響拍攝的穩定性，因此單眼相機可說是成也反光鏡，敗也反光鏡。

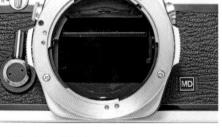
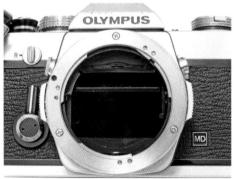

單眼相機反光鏡預鎖的狀態

在古老年代的單眼相機上，由於反光鏡須要由人工手動進行升降，所以震動的問題並不大，但隨著自動機制的發明，反光鏡的升降動作變得快速且較為急促，對於相機的穩定性就比較容易產生影響，尤其是使用對震動更為敏感的長焦距鏡頭時，影響更為顯著，為了解決這個問題，相機廠商便提供了反光鏡預鎖這項功能，當使用者啟動它時，反光鏡就會預先升起，不必等到實際拍攝時才急速升降，有點像是回到舊式的單眼相機操作方式，不過這個方法雖然古老卻很實用，它能將反光鏡所引起的震動給避免掉，提高相機的穩定性。

由於反光鏡預鎖之後，透過鏡頭進入相機的光路就不再投射至觀景窗之中，所以觀景窗會變成一片漆黑，什麼也看不到，因此一般反光鏡預鎖的功能都是在構圖、對焦完成，準備要拍攝之前才會加以啟用，若能將相機裝上腳架，對於拍攝的穩定性及容易性都會更有幫助。

反光鏡預鎖的啟動方式，在有些傳統相機上直接就提供機械式撥桿，攝影者隨時都可以透過撥桿的操作來手動升降反光鏡，至於在比較新式的機身上，則以電子式控制較多，啟用方式也多以進入相機操作選單設定為主，兩者在操作上雖有不同，但實際效用是一樣的。

在前面所介紹的自拍定時器和遙控拍攝，一樣也有減低相機震動的功能，但其所針對的對象並不相同，自拍定時器和遙控拍攝可以避免攝影者對相機接觸所引起的震動，而反光鏡預鎖則是可以消除相機自身的反光鏡升降所引起的震動，若拍攝時能一起搭配應用，對於相機穩定、拍攝品質的提升會有很大的作用。

· 像差 （Optical aberration） ·

　　攝影從最初簡單的針孔成像原理開始，慢慢發展到利用透鏡來取得較佳成像，接著再到多個透鏡所組成的相機鏡頭，其間的光學演變不可謂不巨大，然而即使是現代技術所製造出來的最新鏡頭，有些光學領域中無可避免的課題依舊存在，「像差」就是其中一種。

　　當我們透過鏡頭來取得影像時，除了可獲得較佳的成像結果外，另一方面卻也因為光在穿透鏡片時的折射作用，而有所謂的「像差」產生。由於鏡頭的光學鏡片都有一定的曲度，所以光在穿過中心和周邊時的角度屈率有所不同，造成實際的成像與經由理論推測出的理想值之間產生偏差，這就是所謂的像差。像差會讓取得的影像產生模糊，顯得不銳利，不管是哪家的鏡頭廠商，都需要針對製造出來的鏡頭進行光學校正以補償像差。

　　常見的像差有幾種，分別是「球面像差」、「慧星像差」、「像散」、「像場彎曲」、「變形」，這些都是屬於單色像差，再加上「色差」，就是六種主要的像差。

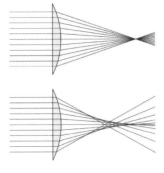

球面像差說明圖

── 球面像差（Spherical Aberration）──

　　球面像差的成因是由於光線在通過彎曲的鏡片後，離鏡片中心較遠的光折射程度較高，穿過中心的光則較平順，導致通過的光線未能全部集中在焦點上，而產生前後偏移的現象，讓影像變得模糊，左圖即為球面像差所造成的結果。

——慧星像差（Comatic Aberration）——

　　慧星像差是根源於某些不佳的鏡頭設計，它會讓位在鏡頭邊緣且呈點狀的光源，因無法有效地集中在成像平面上，而產生被拉長的變形，變形結果如同慧星般帶著長長的尾巴，故而得名。

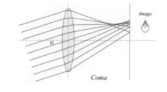

慧星像差說明圖

——像散（Astigmatism）——

　　像散是由於鏡頭的缺陷，導致其鏡片本身內部垂直相交的平面曲率不均勻，因而使光線在穿過時，無法準確地聚焦在同一焦點上，造成影像的模糊。

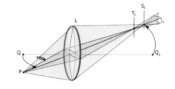

像散說明圖

——像場彎曲（Field Curvature）——

　　像場彎曲也是由於鏡片的缺陷，使得拍攝平面的物體時，其最佳的清晰成像畫面不是平面而是彎曲面的一種像差，這對於某些特殊用途的鏡頭會產生較大的影響，例如微距鏡、放大機鏡頭、電影播放鏡頭和製版用鏡頭等，因此必須以光學的方式將像場彎曲減少到最低限度。

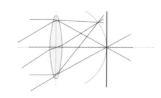

像場彎曲說明圖

——變形（Distortion）——

　　變形像差產生的原因是將直線經由非線性投影的方式轉置在平面上所產生的偏差，不妨回想一下將地球儀的經緯度線投影成平面的世界地圖時，高低緯度地區線條被拉伸的情形，一般說來，廣角鏡頭邊緣容易產生線條外擴的桶狀變形（Barrel Distortion），望遠鏡頭則容易產生邊緣線條內縮的枕狀變形（Pincushion Distortion），在衡量鏡頭素質的優劣時，變形程度也是很常見的指標之一。

桶狀變形圖

·鏡頭設計的基本光學結構·

　　鏡頭是由一組光學鏡片所構成的器材，讓光線可以被引導通過它而進入相機，形成影像並記錄下來，在攝影發展成熟的過程中，鏡頭技術的演進是其中不可或缺的一環，它甚至更早於攝影術的發明，在早期歐洲就已有為了觀測天像而製造的望遠鏡，而當攝影擺脫簡單的針孔成像，進入採用鏡頭取景的年代後，鏡頭的設計就成了光學上重要的課題。

　　現今鏡頭的種類繁多，用途各異，選擇時往往令人目不暇給，難以抉擇，然而不管鏡頭的製造技術如何演變，其光學特性的結構設計上，卻早早就已完成幾個主要的基本雛形，這些基本的鏡頭光學結構有的已經流傳百年，直至今日仍被鏡頭製造商所採用，除了在鏡片材質上的改進外，並沒有特大的結構變化，一項設計能夠流傳如此之久而毋須大幅地變動，稱其為經典可說當之無愧。

—— Tessar ——

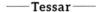

　　Tessar鏡頭最早是蔡司公司（Carl Zeiss）的保羅·儒道夫（PaulRudolph）於1902年所設計製造，Tessar的命名來自希臘文的「四（$\tau\epsilon\sigma\sigma\epsilon\rho\alpha$）」這個字，與其基本結構為4片3組式有關。Tessar的結構簡單，提供的成像細節在當時具有超越性的突破，因此獲得了鷹眼的美名，由於其結構簡單的關係，在製造上成本相對低廉，且仍保有優異的光學品質，對於攝影鏡頭的普及，可說是一個里程碑，直至今日，許多鏡頭仍然採用Tessar結構，特別是基本用途的標準鏡頭，雖然邊角畫質損失較高是其顯著的缺點，但以其如此簡潔的設計所產生的光學效果而言，已屬無可挑剔。

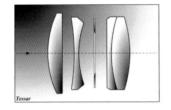

Tessar結構圖

——Planar——

Planar鏡頭同樣是由蔡司公司（Carl Zeiss）的保羅·儒道夫（Paul Rudolph）所設計製造，其出現更早於Tessar，它主要是採用一種改良的雙高斯結構，由兩組對稱於光圈的透鏡所組成，基本結構是典型的6片4組式，其優點是是光圈較大，成像中心和邊緣相比亮度比較均勻，但早期鏡頭因為沒有鍍膜的關係，在鏡片組相對較多的情形下，容易產生耀光，隨著鏡片材質的改進，Planar鏡頭對於耀光問題已有良好的解決方式，為現代主流鏡頭設計的基礎，常見於大光圈高品質的標準和中望遠鏡頭上。

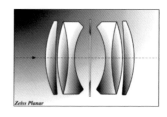

Planar結構圖

——Sonnar——

Sonnar鏡頭是於1929年由路德維格·貝爾特勒（Ludwig Bertele）所設計，並由Zeiss Ikon公司登記取得專利，基本結構為7片3組式，特色在於相對輕巧簡潔，以及能夠提供較大光圈，和前面所提的早期Planar鏡頭比起來，Sonnar具有更好的對比和較少的耀光問題，而與早期的Tessar鏡頭相比，則有較大的光圈和較低的色差等優勢，這都是Sonnar出現時吸引人的地方，但由於135單眼相機上的反光鏡空間問題，使Sonnar在135相機上的鏡頭多以中望遠焦段為主，目前在最新的鏡頭設計上仍然看得到它的影子。

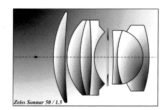

Sonnar結構圖

——Distagon——

Distagon鏡頭是因應單眼相機結構而生，由於單眼相機的反光鏡位置，讓鏡頭的最後一片鏡片不能離焦平面太近，否則將和反光鏡打起架來，這對廣角鏡的設計是個難題，因此設計者採用了反望遠結構，來達成單眼相機上實現廣角鏡頭的可能，然而反望遠結構相較於對稱結構，在像差修正效果上問題較大，為了解決像差的問題，採用Distagon結構的鏡頭往往較為複雜且體積龐大，對於鏡片的要求也高，相對來說成本較為高昂，但整體條件完整的Distagon鏡頭素質確實非常優秀，也是單眼相機不可或缺的廣角鏡頭設計。

Distagon結構圖

·解讀MTF曲線圖·

　　光學工程師在設計諸如鏡頭、投影機、顯微鏡、、、等光學系統時，會使用所謂的光學傳遞函數（Optical Transfer Function，簡稱OTF。）來描述這個系統如何處理光線的傳遞，而如今許多鏡頭出廠時，鏡頭製造商也會提供OTF中較為簡易的一種版本調制傳遞函數（Modulation Transfer Function，簡稱MTF）曲線圖供使用者參考，MTF曲線圖主要可顯示鏡頭在對比度contrast和解析度resolution上的表現能力，是評價鏡頭光學表現相當實用的一項客觀資訊。

──對比度（contrast）和解析度（resolution）──

　　在開始說明MTF曲線圖如何解讀之前，對於對比度和解析度這兩個名詞必須先稍加說明，在對於鏡頭素質的評比中，對比度所指的是其對於不同強度的光線加以區隔的能力，通常以黑色與白色來作比較，如果鏡頭對比能力不佳，則透過鏡頭所成像的黑色和白色線條就會變成灰色而難以區隔；至於解析度，則是指影像透過鏡頭成像後所能表達出來的真實細節程度。這兩者都是鏡頭素質的重要指標，MTF曲線圖主要目的就在於以圖像方式幫助使用者快速了解鏡頭在這兩個指標上的表現。

對比度

高對比和低對比度的比較

──MTF的解讀──

　　上述的繪測結果必須代入參考座標上，才能提供更易理解的解讀，在MTF曲線圖上，有縱座標軸和橫座標軸兩者，縱座標軸代表從0-100％的影像還原程度，橫座標軸則表示與畫面中心的距離，135全片幅的對角線長約43.3公釐，所以橫座標軸的值0到約22（單位為公釐）左右，若是其它較小的片幅，則橫座標軸的數值也就相應減低。

　　在縱橫兩個座標軸構成的空間裏，一般至少會有4條MTF曲線，兩條實線分別是針對每公釐10條和30條的矢狀

線MTF值，兩條虛線則分別是針對每公釐10條和30條的子午線MTF值。每公釐10條的MTF值主要表示鏡頭對比度，線條位置越高越直，鏡頭所產生的對比度越大；每公釐30條的MTF值主要表示鏡頭的解析度，線條位置越高表示影像還原細節愈清晰。

涵意	實線	虛線
每公釐10條　對比度	矢狀線MTF值	子午線MTF值
每公釐30條　解析度		

——MTF範例——

下圖為Nikon AF-S NIKKOR 50mm F1.8G的MTF曲線圖，在圖的右下角標示著F1.8，表示圖表的結果是以這支鏡頭在光圈全開F1.8時測試所得的數據，另外，通常在MTF曲線圖裏，對比度的曲線會比解析度要來得高，這支鏡頭也不例外，從結果看來，這支50mm F1.8標準鏡在光圈全開時，中心畫質部分仍達到十分良好的水準，代表對比度的曲線自0.9以上起跳，代表解析度的曲線也有0.7以上的水準，隨著成像向外擴散的範圍，MTF值也一路下降，大約過了離中心15公釐之後，在對比度和解析度兩方面都有明顯的下滑。

另外，由於鏡頭在不同光圈時對光的傳遞處理表現不同，通常縮小幾級光圈後，會比光圈全開時表現為佳，因此有些廠商會在一張MTF曲線圖上呈現多個曲線，以提供更進一步的資訊。

鏡頭的散景效果參考資訊

另一項從MTF曲線圖上可以得知的參考資訊為鏡頭的散景效果，散景的效果主要受鏡片品質以及鏡頭設計時的光圈葉片數所影響，光圈葉片數較多的鏡頭，其產生的散景效果較接近圓形，通常被認為是較佳的散景，在MTF曲線圖上，實線和虛線越接近者，其散景的效果一般說來愈柔和，效果較佳，但仍需參考實際拍攝之圖片會更準確。

MTF曲線圖提供容易了解的量化資訊並以直覺的圖像呈現，它雖然無法完全代表鏡頭素質的全部，但可視為鏡頭基本特性的一張簡歷，了解它的原理及解讀，於鏡頭的選擇上，多了一項可以掌握的參考。

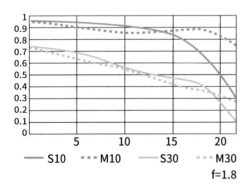

Nikon AF-S NIKKOR 50mm F1.8G MTF曲線圖

攝影觀念

Photography

Concept

本篇主題為操作觀念與技巧，主要將介紹攝影裏幾
項重要的拍攝觀念，以及相機操控技巧，還有最重
要的曝光概念及應用，透過本篇的介紹，希望可以
幫助攝影者打下良好基礎。

・相機握持・

　　在一般情況下拍照最基本的要求就是畫面清晰銳利，而達成這要求的先決條件就是穩定地握持相機，這是常被攝影者忽略的重要環節，或許有許多攝影者會認為，把相機拿好並不是件什麼困難的事，但事實上人體無時無刻都會有些許的細微動作而不自知，如果握持相機的姿勢不恰當，則發生影響的機率就會更高，因此相機的握持可說是拍照的重要基本功之一。

──正確握持相機的正要性──

　　一般人在接觸攝影時，最先開始注意到的往往是光圈快門的調整，或是構圖取景的方式，再來可能是配件特效的使用，卻常忽略了穩定相機的重要性，假使曝光、構圖和各種配件的使用都十分完美，卻因相機沒有拿好而發生震動，導致拍攝畫面出現模糊的狀況，那其它那些完美的準備不就白費了嗎？因此不管是攝影的新人或老手，都應該注意相機握持的姿勢，否則再好的題材，再絕妙的攝影技巧，也會毀在相機的震動上。

　　相機握持是每個攝影者都須要注意的事項，而在單眼相機的使用上，由於其結構中反光鏡自動升降的機制十分容易引起相機的震動，因此攝影者對於單眼相機手持的穩定性更須格外小心注意，一些從普通相機更換為單眼相機的使用者，往往拍出許多更模糊的照片，因此心生挫折，甚至誤以為是鏡頭素質不夠好，或是相機對焦有問題，其實只要注意一下相機握持的技巧，加強拍攝時的穩定性，照片模糊的情況可能就會有很大的改善。

——握持口訣——

　　相機握持的基本方式，務必要以雙手拿好，除非特殊拍攝需求，必須單手將相機伸出去拍攝，否則雙手握持的穩定性一定是勝過單手，姿勢的部分，以一般站立拍攝的情形來說，兩腳應打開與肩同寬，讓身體的重量均衡地落在雙腳上，保持重心平衡安定，為了輕鬆自然地保持良好的相機握持姿態，有一個口訣可以幫助簡單記憶，那就是「握、托、夾、貼、停、按、靠」。

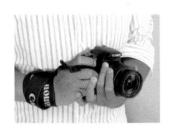

讓相機穩定的握持姿勢

握 —— 握是拿穩相機的第一步，有些攝影者常常只以手指抓住機身來拍攝，但這種方式很容易引起相機的不穩，為了保持相機的穩定，必須用腕力加以緊握，並由手掌和手指相互合作，這樣才能確保將相機牢牢地握在手中。

托 —— 一般相機的快門釋放按鈕都位於其右側，所以右手主要負責啟動快門，此時左手就可以發揮托住鏡頭的作用，由於鏡頭的重量往往佔整部相機不小的比例，因此左手若能抓住鏡頭的重心，便能取得相機平衡，讓右手按壓快門時比較不會產生不穩的情形。

夾 —— 雙手握持相機是取得穩定的基本要求，拿好後更進一步的動作則是雙手手肘必須夾緊，並貼近自己的身體，透過手肘收攏靠近身體這個動作，可以減低身體搖擺不定的情況，也能增加重心的穩定效果。

貼 —— 在拿好相機準備要拍攝時，眼睛要貼近觀景窗，雖然現在有許多相機是以液晶螢幕實時取景作為主要觀景系統，但若有光學或電子觀景窗可用，在貼緊它的同時，也讓相機有了穩固的依靠，所以貼緊觀景窗的動作一樣不可忽略。

停 —— 在拍攝的過程當中，人體的細微動作是無時無刻不會停止的，當一切準備動作都收緊妥當之時，還是會因為呼吸的起伏而引起身體些微的移動，所以按下快門之前稍微地暫時停止呼吸，對於減少震動會有所幫助，但人體屏住氣息過久也會因為缺氧而引起不適，進而產生不穩定的狀況，所以時間的拿捏上必須注意，不要暫停呼吸過久，更重要的是，若能在拍攝時保持心平氣和的狀態，如此呼吸氣息比較均勻的情況下，震動的影響才能減低。

按 —— 當一切都準備妥當，準備要按下快門時，要注意壓下快門釋放鈕的力道不可過於猛烈或急促，以免機身受力不均而偏向一邊，按快門要小心控制力道，輕柔地按下快門釋放鈕，如此一切的準備動作才不會白費，按壓快門的力道是可以透過不斷地練習加以掌握的，攝影者不妨在每次按下快門時用心體會，時間久了一定能愈來愈純熟。

靠 —— 當上述的動作通通都熟能生巧之後，有時候仍會碰到光線較昏暗而使快門速度無法提昇，導致無法穩定握持相機至夠長的時間而引起照片模糊，此時若能找到拍攝情境中輔助依靠的物體，也可以將身體或相機緊貼住依靠物來增加穩定度，減少較慢的快門速度所引起的影像模糊情況。

　相機握持是進入攝影領域的基本功，對於喜歡拍照的朋友來說，若能時時刻刻注意這項重點，並不斷加以練習，對於拍出品質精良的影像來說一定會有很大幫助。

一般說來安全快門的通算法則，

是使用鏡頭焦距的倒數。

・ 安全快門（Minimum Shutter Speed）・

快門速度的變化是每部相機的基本功能，它和光圈的變化搭配起來可以組成不同的曝光量組合，以及製造不同的效果，在高速快門的情形下，由於快門裝置一閃即過，影像瞬間就被凝結，所以通常不會有影像模糊的問題，但在慢速快門的情形下，由於快門裝置開啟的時間較久，曝光過程拉長，攝影者在相機的握持上便可能產生不穩定的情形，由於每個人對相機握持的穩定性都不相同，因此每個人的「安全快門」也不相同。

—— 基礎概念 ——

所謂「安全快門」的概念，是指攝影者在手持相機不依靠三腳架等外物支撐的情況下拍攝的影像，在某個快門速度下仍能保持影像不致於模糊的情形，換句話說，就是可以讓攝影者拍出清晰銳利照片的最慢快門速度。

一般說來安全快門的通算法則，是使用鏡頭焦距的倒數，舉例來說，使用焦距為50mm的鏡頭進行拍攝時，安全快門約為1/50秒，若是使用焦距為200mm的鏡頭進行拍攝，則安全快門約為1/200秒，由於這是以135全片幅的鏡頭焦距為準所發展出來的概念，所以應用上也是以135全片幅的相機為主。

例如APS-C、4/3片幅的相機，一般則是將鏡頭焦距換算為135片幅的等效焦距之後，再取其倒數，為的也是保險起見，以更高的快門速度來換取拍攝成功率，舉例來說，APS片幅的相機上使用焦距為35mm的鏡頭來拍攝，由於其換算為135全片幅的等效焦距約略等同為50mm，所以安全快門一般會設定在1/50秒，其餘依此類推。

一般說來焦距愈長的鏡頭，由於其視角愈窄，當相機有些微的晃動時，畫面偏移的情形也就愈明顯，所以在安全快門上的要求也愈高，有些攝影者會在鏡頭焦距的倒數上再往上加一級，以確保拍攝結果清晰的成功率；相對來說，在廣角鏡頭的使用上，雖然可以容忍更低的安全快門速度，但一般也傾向於不要低過1/30秒，因為曾有研究透過儀器的測量結果顯示，當快門速度低於1/60秒之後，拍攝照片受到震動影響的機率會提高許多，為了保險起見，在能拉高快門速度的情形下，就不必去冒額外的風險。

以上的概念說明，是對於安全快門的基本理解，但由於每個人對相機握持的穩定性都不相同，所以安全快門的數值，也因人而異，而每個人在拍攝時的身心狀態差異，也會影響到安全快門的應用。

──安全快門的提升──

安全快門的提昇除了可以透過攝影者的練習之外，在拍攝情境中若能找到足以依靠的物體，也能幫助攝影者增加握持相機的穩定性，進而提昇安全快門速度，另外，使用不同類型的相機時，安全快門也可能不一樣，單眼相機因為具有反光鏡自動升降的機制，以及常須急速開闔的的簾幕快門，結構上對震動的產生影響較大，而像連動測距相機多半使用較為平穩的鏡間快門，在震動影響上比較小，許多使用連動測距相機的攝影者其安全快門數值都能比使用單眼相機時再提高一級或兩級，這也是影響安全快門的一項因素。

影像捕捉的追求，除了特殊題材為了表現動態感或朦朧感之外，拍出清晰銳利的畫面是最基本的第一步，若是初入門攝影領域者，更應當視為基本功而勤加練習，畢竟人都是先學會走，再學會跑，如果連清晰銳利的畫面都拍不好，卻想以模糊不清的畫面來表達虛無飄渺的藝術感，那不啻是想一步登天，並不容易達成。

　　安全快門的概念能幫助攝影者增加拍攝清晰照片的成功率，攝影者也可以透過各種方式提高自己的安全快門能力，若能瞭解自己的極限在哪，並妥善與相機相互配合，拍照的功力一定會蒸蒸日上。

片幅不同時，應換算為135片幅之等效焦段，才能找到比較保險的安全快門速度。50mm，1/50sec

200mm, 1/400sec

用等效600mm焦段的鏡頭拍攝原本安全快門至少要1/600秒以上，但透過影像穩定技術的幫助，實際上快門速度只有1/250秒即已拍出清晰的照片

自動對焦鎖定就是指針對選定的對焦點完成合焦動作之後，

在不改變合焦距離的狀況下讓攝影者可以重新構圖。

・自動對焦鎖定（Auto Focus Lock）・

　　在自動對焦模組高度發展的今日，對焦這項工作經由相機本身的協助，已經變得輕鬆許多，過往許多攝影者為了手動對焦要確認合焦與否弄得眼睛疲累不堪這種情況已不復再見，自動對焦的準度和高效率對於攝影領域的擴展有顯著的貢獻，但工具終究是死的，人才是活的，有時候自動對焦模組還是會發生對焦失敗或是對錯焦點的情況，為了避免相機自動對焦弄錯對焦點，我們可透過自動對焦鎖定的方式來加以改善。

　　所謂自動對焦鎖定就是指針對選定的對焦點完成合焦動作之後，在不改變合焦距離的狀況下讓攝影者可以重新構圖，由於合焦距離是固定在原本相機和選定的對焦點之間，就像鎖住了一樣，所以稱之為自動對焦鎖定。之所以會需要這項功能，是因為自動對焦模組在攝影者每次按下快門前都會啟動運作來自動對焦，然而攝影者有時候已經決定好要拍攝的方式及內容，不須要再重新對焦，所以才會有這項功能，以省去相機一些不必要的動作。

　　一般相機的自動對焦模組啟動方式為半按快門，在此同時相機也就鎖住了對焦點，只要不再放開快門，相機便不會重新對焦，攝影者可以放心地移動畫面改變構圖。

這種拍攝方式有幾種優點，首先是鎖住對焦之後構圖的靈活性比較高，又能將合焦的範圍落在想要拍攝的重點上；其次，雖然許多相機都提供多個對焦點並可由相機自動選擇，表面上看起來是種滿快速方便的方式，但由於相機不會思考，當啟用多個對焦點自動對焦時，相機所對中的未必是攝影者想要的地方，反倒是由攝影者固定其中一點（特別是對焦性能一般說來最為優異的中央點）再自行半按快門對焦，完成對焦後予以鎖定並重新構圖，效率反而會來得更高一點。

——自動對焦困難的好幫手——

自動對焦鎖定還有一項非常實際的應用，由於相機有時會碰到一些對焦困難的狀況，此時若無法直接改善原本拍攝主體的對焦條件時，可以先找其它距離相近的物體來進行對焦並予以鎖定，之後再轉回原本的畫面中構圖及拍攝，由於啟動了自動對焦鎖定，所以對焦距離是固定住的，即使拍攝畫面改變了，清晰的範圍仍然不變，所以能讓對焦距離相近的原本拍攝主體也落在清晰範圍內，在對焦問題的因應上，不失為一項變通的好方法。

除了半按快門可以啟動自動對焦鎖定以外，有些相機會提供獨立的「自動對焦與鎖定」鍵，或是額外的自訂功能鍵，讓攝影者可以直接壓下按鍵啟動自動對焦及鎖定功能，多了獨立的按鍵之後，和快門釋放鈕的操作互相搭配，對於不同拍攝情境的需求能作更多更快速的調整及變化，若再搭配自動曝光鎖定，在操作上會更具彈性。

自動對焦鎖定能讓相機的自動對焦模組運作的更順暢，使用上更具靈活性，是具有自動對焦功能相機不可或缺的重要功能，攝影者應好好加以利用才是。

·陷阱式對焦（Trap Focus）·

陷阱式對焦是自動對焦模組的一種特殊運用技巧，主要用途在於動態物體的拍攝上，和同樣常被應用在動態拍攝的連續自動對焦方式不同，它並非持續追蹤拍攝主體，反而比較像是守株待兔的方式，但效果有時候更好。

──陷阱式對焦的設定與使用──

要知道如何使用陷阱式對焦，必須先瞭解以下這個重要的設定，一般在相機的操作選單當中，針對自動對焦模組會有快門釋放優先（Shutter Release Priority）及準焦優先（Focus Priority）這兩種設定，前者的意思是不管相機是否完成對焦，一旦使用者全按快門時，就釋放快門，拍下照片；後者則相反，當使用者全按快門時，若相機沒有完成合焦動作，則快門是不會釋放讓使用者拍下照片的，必須等相機確實完成合焦動作，才會釋放快門。一般相機的預設模式都是以快門釋放優先為主。

陷阱式對焦的運作方式剛好相反，必須先將相機設定改為準焦優先，並且使用單次自動對焦S-AF，然後再預設想要拍攝的目標物距離，假設是1公尺的話，就找到距離為1公尺的物體進行半按快門對焦，此時相機的合焦距離會停留在1公尺處，接下來把相機移開，回到想要拍攝的畫面當中等待，並全按快門。

當拍攝畫面1公尺之內沒有可以合焦的物體時，由於相機已改為準焦優先，所以不會釋放快門拍攝照片，但一旦等待中的拍攝主體進入畫面並來到1公尺這個合焦範圍時，相機會判斷合焦動作已發生，進而釋放快門拍下照片，這種對焦方式就像設下一個陷阱等待獵物一樣，因此才有陷阱式對焦這樣的名稱，在拍攝動態物體時，往往會有出乎意料之外的絕佳效用。

對焦在攝影上是一項基本且重要的工作，而攝影最重要的價值在於展現人的創造力，選擇適當的對焦點，能協助攝影者表達出不同的效果及感覺，進而顯示其思想及藝術觀，至於對焦方法的應用，則能讓攝影者增加拍攝工作的效率，若希望在攝影上能夠有所精進，努力地把對焦功夫練好確實有其必要性。

陷阱式對焦會在拍攝主體進入畫面合焦範圍才釋放快門，對飛羽攝影來說相當好用

影響景深效果的三個因素是光圈、鏡頭焦距和拍攝主體物距。

·景深（Depth of Field）·

在拍攝一張照片時，攝影者必須思考如何取捨畫面中的各項元素，對於拍攝所要強調的重點，自然應當表現清晰，若是打算作為為陪襯的背景，也要思考如何適當地予以隱沒，畢竟影像清晰固然重要，但作為畫面基礎的背景也同樣具有描寫價值，如何在兩者的虛實之間取得恰當的畫面安排，一般最常用的手法有賴於對景深效果的控制。

——基本概念——

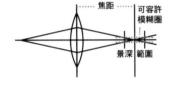

景深的意思簡單來說就是指畫面中景物清晰的範圍，再深入一點說，畫面中景物清晰的範圍，是以攝影者所選定的合焦點為基準，往前及往後延伸出一段距離，在這段距離內，影像模糊的程度變化極小，人類肉眼無法察覺，所以會覺得一切都很清晰，而超出這段距離之外的景物，其模糊化的情形就很明顯易辨，所以那段景物看起來都很清晰的距離範圍就是所謂的景深。

由此可知，景深和對焦點是有關聯性的，在合焦點之前靠近相機這一段稱為前景深，在合焦點之後的這一段則稱為後景深。

一般說來，除了對焦距離極近的特殊狀況以外，後景深總是比前景深要來得長，兩者的長度大約會是2:1，亦即前景深佔總體景深範圍的1/3，後景深佔總體景深範圍的2/3，因此在拍攝時如何安排畫面中清晰及模糊的相對距離，在選擇對焦目標時就要注意，如果對焦時不考慮景深效果只管對準拍攝主體，可能導致模糊與清晰之間的對比效果不盡理想，或是想要強調的重點沒有全部落在清晰範圍內，因此瞭解景深應用的同時，也要注意對焦點的選擇。

——影響景深效果的因素——

為了更有效地控制景深效果，必須針對影響景深效果變化的幾項因素加以瞭解，在片幅大小固定的前提下，這些因素歸納起來主要是以下三項：

① 光圈

在其它條件固定不變的情況下，光圈愈大（F值愈小），景深效果愈淺，光圈愈小（F值愈大），景深效果愈長。

② 鏡頭焦距

在其它條件固定不變的情況下，鏡頭焦距愈長，景深效果愈淺，鏡頭焦距愈短，景深效果愈長。

③ 拍攝主體物距

在其它條件固定不變的情況下，拍攝主體離相機愈近，景深效果愈淺，拍攝主體離相機愈遠，景深效果愈長。

由以上三項因素的交互組合，攝影者便能控制景深的長短效果。實際拍攝時可以靈活搭配應用，在需要把景物全都拍攝清楚的長景深效果時，就以縮小光圈、採用短焦距鏡頭、保持適當拍攝距離的方式來拍攝，若想要淺景深的夢幻柔美風格，則以開放大光圈、使用長焦距鏡頭，靠近拍攝主體的方式會比較容易奏效。不論是長景深或淺景深的效果，景深長短的控制最重要仍然要回歸到拍攝需求，攝影者必須瞭解自己想要表達的東西是什麼，在景深效果上適度地予以控制而非濫用，如此才能避免拍出千篇一律的無聊作品，提昇照片的品質及內涵。

光圈小、鏡頭焦距短、拍攝物距長，就能拍出景深範圍深遠，整體畫面清晰的影像

景深預覽100mm F2.8

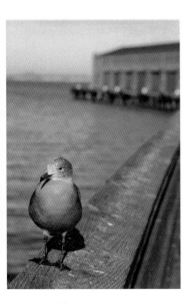

景深預覽100mm F8
景深預覽可以在拍攝前先得知拍攝結果
的景深控制情形，協助攝影者明確地控
制所要的景深效果

── 景深預覽（Depth of Field Preview）──

在過去傳統相機的年代裏，單眼相機由於其結構的關係而能作到所見即所得，這是它受到歡迎而成為主流的一項重要因素，在相機發展高度電子化之後，目前只要配備電子觀景窗的數位相機幾乎都可以輕易達成此功能，過往單眼相機上所具備的景深預覽功能亦同，其運作方式並不複雜，當攝影者啟動這項功能時，相機會令鏡頭的光圈縮小至選定的F值狀態，讓透過鏡頭進入相機的光線發生改變，攝影者便能從觀景窗中看到景深改變的情形。

值得注意的是，若是使用光學觀景窗的單眼相機，由於光圈縮小導致的入光量減少，其觀景窗會有變暗的情形，若在光線較昏暗的拍攝情境時，應用上可能會比較受限，但在多數光線明亮的狀況下，觀景窗的亮度多半仍可達到清楚可見的水準，因此景深預覽功能可以作為實際拍攝前的景深效果控制參考。

如同前面所提，景深效果要長或短是須要攝影者去思考及適當地加以控制的，一般慣例拍攝人像或有特殊主體須要突顯的拍攝情境，會傾向應用淺景深加以表現，而拍攝風景或建築時，通常會想要把所有細節都拍攝清楚，在應用上採取長景深會是比較恰當的策略，但這些方式並不是絕對性的定律，只是前人經驗所累積起來的一種參考，實際應用時有很大變動的空間，而且淺景深的應用要到多淺才算適當，長景深又是否真的已涵蓋所有的畫面範圍，在一般取景構圖時比較無法精準預測，此時若能透過景深預覽功能先行查看，則在拍攝結果的景深效果上，會比較容易達到明確的控制。

> *泛焦拍攝可以將想要拍攝的場景預先納入景深範圍之內，*
>
> *節省拍攝時的對焦過程。*

· 泛焦拍攝（Hyper Focus Shooting）·

泛焦拍攝又稱為超焦距拍攝，是有關「景深」概念的一種拍攝技巧應用，泛焦拍攝可以將想要拍攝的場景預先納入景深範圍之內，節省拍攝時的對焦過程，因而提昇拍攝效率，或是提高捕捉生動自然畫面的成功率，其實泛焦拍攝不只在連動測距相機上可以應用，在其它類型的相機上同樣可以有良好的運作。

──基本概念──

由於「景深」是以畫面中的合焦點為基準，往前及往後延伸出的一段清晰範圍，因此當景深範圍擴大到無限遠時，其合焦點後的「後景深」便不須加以考慮，必定全部落在清晰範圍內，此時只要知道合焦點前的「前景深」距離有多長，便能知道整個畫面的清晰範圍起點，拍攝時只要超過這個起點後方的所有景物，不須再考慮對焦的問題，這種拍攝方式就是所謂的泛焦拍攝。

景深表尺的應用

上面所敘述的泛焦景深範圍，可以透過公式的計算來得知，但由於泛焦景深範圍在不同鏡頭、不同光圈時會有不一樣的變化，攝影者在拍攝過程中很難再去同時進行複雜的計算，所以有些廠商便在相機鏡頭上作出所謂的景深表尺，讓攝影者可以直接參考。以下面這支50mm的鏡頭為例，在它的景深表尺上，可以看到當光圈為F4，右端的4對準無限遠符號∞時，左端的白色數字為10m，這就表示從10公尺以外的景物到無限遠處都屬於景深的清晰範圍之內；若光圈縮小至F8，則右端的8對準無限遠符號∞時，左端的白色數字為5m，此時便可知道從5公尺以外的景物到無限遠處都屬於景深的清晰範圍之內，其餘依此類推。

50mm鏡頭的景深表尺圖

廣角鏡的泛焦拍攝

28mm鏡頭景深表尺圖

接下來再看另外一支28mm的鏡頭景深表尺,從下圖看來,當這支鏡頭的光圈為F8,而其右端的8對準無限遠符號∞時,左端的白色數字為1.5m,此時只要從1.5公尺以外的景物到無限遠處都屬於景深的清晰範圍之內,和50mm的鏡頭比起來,景深範圍長了許多,因此廣角鏡在應用泛焦拍攝上可以說更具有優勢,只要稍微縮小一些光圈,幾乎很容易就將所有物體都涵蓋在景深清晰範圍之內,所以許多泛焦拍攝的愛好者同時也都會喜歡應用廣角鏡,就是這個原因。

無景深表尺的泛焦拍攝法

泛焦拍攝方式雖然好用,但許多鏡頭因為成本的考量,都將景深表尺給取消了,若是裝置這種鏡頭又想要使用泛焦方式拍攝時,有什麼方法可以解決呢?比較精確的作法是找出廠商所提供的鏡頭資訊,通常在詳細的鏡頭資訊中會有不同光圈對應的泛焦距離,但這個方法比較麻煩,且不容易記憶,或是必須將鏡頭資訊的資料攜帶在身邊,增加額外的負擔,若不想如此麻煩,可以採取比較簡單的作法,在自動對焦時選定一定距離外的對焦點,確認合焦後固定下來,然後再縮小一點光圈以求前景深的距離能夠延長,在拍攝時雖然沒有辦法像景深表尺那樣的精確,但只要八九不離十,一樣可獲得泛焦拍攝的便利性。

泛焦拍攝對於希望拍攝畫面能夠全部落在景深範圍之內是項簡便明快的作法,在實際應用上則需稍加練習後才能有效掌握,若拍攝主題比較偏向長景深應用之攝影者,熟悉泛焦拍攝方式對於拍攝效率應該會有很大的幫助。

· 濾鏡（Filter）·

攝影的表現技巧有很多種，不論是光圈快門組合的變換，或是取景構圖的創意巧思，都能呈現不同的畫面效果，如果是在色調方面的展示或強調，則搭配光學濾鏡是一種很常用的方法，所謂的光學濾鏡指的是一種光學上的工具，能夠讓不同的光被阻擋或通過，因而讓畫面色調產生不同的變化，通常安裝在鏡頭前面，但也有例外，是安裝在鏡頭後方的。濾鏡的種類有許多，用途也各不相同，適時地使用，可以達到十分顯著的效果，常用的幾種濾鏡有「抗紫外線濾鏡（UV）」、「偏光鏡（CPL）」和「漸層減光鏡（Graduated ND）」。

——偏光鏡——

主要用途是用來消除空氣中的漫射光，同時它也能消除一些水面或玻璃的反光，提高色彩的純淨度，進一步達到加強飽和度的效果，目前市面上常見的是環型偏光鏡，由兩片密封的鏡片所組成，使用時須先轉到適當角度，再進行拍攝，在單眼相機或配有電子觀景窗的相機上操作，可以從觀景窗裏直接看到效果，在好天氣時用上偏光鏡來拍攝藍天白雲，輕易即可達成超越肉眼所見的飽滿色彩。

——抗紫外線濾鏡——

主要用途是減少白天時戶外紫外線對底片所產生的影響，在傳統底片攝影時代常會在鏡頭前加裝一片略顯粉紅色的UV鏡，以減輕底片拍攝出來時微微的偏冷色調，現今數位相機盛行，感光元件較不受到紫外線的干擾，UV鏡安裝與否較沒有太大關係，但許多人仍習慣在鏡頭前裝上它，以作為保護鏡頭之用。

偏光鏡實拍範例

──漸層減光鏡──

　　漸層減光鏡的組成原理是在鏡片上加深墨色，以減低光線的進入，並且以漸層的方式，讓鏡片在不同部位上，阻擋光線進入的層次有所差異，其設計主要是為了平衡畫面中明暗反差過大的情形，使用上，只要將鏡片上深墨色的部分，轉到畫面中光線較強烈的地方，如此一來，便能拉近其和畫面中光照較弱部分的差距。有了漸層減光鏡的協助，即使在逆光的情形下，也不致於發生畫面一片漆黑僅有少部分曝光正常，或是原本較暗的地方曝光拉高之後，導致亮部整個過曝死白的情形。

漸層減光鏡實拍範例

──── 顏色濾鏡（Color Filter）────

　　前面介紹了幾種基本的光學濾鏡，接下來將介紹在黑白攝影中常採用的顏色濾鏡，它們主要是單一顏色的有色鏡片，能讓相同色系的光線通過，而將相對於本身的補色光給阻擋下來，原本應該對全部光線都產生反應的感光媒介，此時將有部分光線的感應減少，畫面中的明暗分佈因而產生不同變化。

　　使用了顏色濾鏡的黑白攝影，除了因光線明暗分佈的變化而能增加反差外，最重要的還可以突顯主題，以常見的藍天白雲風景攝影來說，若在鏡頭前加裝了黃色濾鏡，由於藍色的光線會被阻擋下來，原本容易因亮度較高而缺少細節的藍天，在轉換成黑白的灰階上會被壓暗下來，影像顯得更加細膩，若是使用紅色濾鏡的話，由於和藍色是更強烈的互補色，其效果會更為明顯，藍色的天空將呈現一片漆黑，在藍天白雲的對比上，會顯得更為突出。

黑白濾鏡應用表

顏色濾鏡種類	效果	應用場合
黃色	抵消藍色、紫色光	藍天白雲的風景拍攝、減少霧靄、增強對遠景的清晰描寫。
橙色	抵消藍色光與部分綠色光	藍天白雲的對比更強、遠景的清晰描寫、增強紅磚及木質的紋理表現。
紅色	抵消藍色、綠色光	黃紅色景物的淡化、極強烈的藍天白雲對比、更強的消除霧靄效果。
綠色	抵消藍色、紫色、紅色光	拍攝綠色植物時加強其明亮度、產生悅目的皮膚質感。
藍色	抵消黃、紅、綠色光	增強霧的朦朧感、淡化天空和海水的色調、綠色樹葉色調的稍微強化。

拜數位相機進步所賜，在追求黑白攝影畫面的色調變化時，已有許多選項可以直接設定，上述顏色濾鏡的效果也包含在內，這些透過數位相機運作方式加以模擬的濾鏡效果實務上不只具有方便性，而且效果十分良好。

數位相機模擬黑白攝影上所使用的顏色濾鏡方式很簡單，原本感光元件所獲得的資訊就僅有光線的明暗變化，色彩的資訊是透過額外的拜爾濾鏡Bayer Filter處理得來的，因此只要在處理的過程中將運算方式加以改變，像光學濾鏡一樣將想要的色光資訊加以保留，而把想要阻擋的色光資訊加以去除，就可以得到類似光學濾鏡一樣的效果，在運算程式的設計上並不困難，在許多數位相機上都能見到這項功能。

無濾鏡

綠色

橘色

紅色

黃色

・全景拍攝（Panorama Shooting）・

　　一般相機所拍攝的畫面比例，常見的有3:2及4:3，多數攝影者也都早已習慣這樣的畫面效果，不過由於人類眼睛是左右分佈的，因此對於左右比例較長的影像，在觀看時會有比較舒服的感覺，電影畫面的拍攝比例為16:9，就是針對這項原理的應用。在相機的設計上，其實也有中片幅或135片幅的相機，能提供特殊的寬景拍攝，不論是中片幅的6×12或是6×17相機，還是135片幅的Hasselblad Xpan等特殊景相機，都可以拍出比一般相機更遼闊的感覺；而在相機進入數位時代後，這些寬景照片則能透過影像軟體處理的方式，將多張照片加以合成，甚至能將環繞相機360度的畫面通通接合起來，成為更壯觀的全景畫面。

　　數位相機上的全景拍攝方式和一般拍攝最大的差別，首先在開始拍攝前必須將模式切換到「全景拍攝」上，相機才會知道要啟動合成運算功能，接下來在過程中則須拍攝多張照片，以提供合成的素材來源，一般數位相機的合成運算功能都很完善，在處理上沒有太大的問題，不過若希望相機能把全景拍攝的結果處理得更好，有幾項重點必須加以注意。

① 水平

　　拍攝全景照片首要的關鍵就在於水平線的掌握，由於全景照片的左右比例較，若水平線稍有歪斜，到最後整張照片合成起來的歪斜程度將會更加明顯，因此在拍攝時務必要將水平線抓準，最好能裝上腳架來拍攝；另外，作為相機水平線參考的水平儀，不論是外接或是內建的電子式水平儀，都是輔助確認水平線的實用裝置，拍攝時不妨多加利用；最後則是腳架上的雲臺，為了確保相機在拍攝多張照片時的旋轉不致於偏離原本水平線，最基本的要求是能夠保持單一方向移動的三向雲臺，若能使用專門的全景拍攝雲

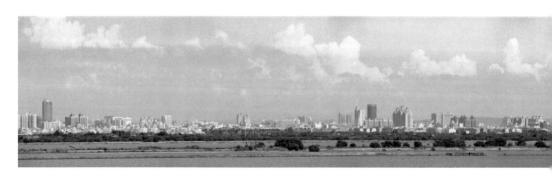

臺南市區的全景拍攝圖。

臺，那效果一定是最棒的了。

② 鏡頭焦距

全景拍攝在鏡頭焦距的選用上，基本上沒有什麼特殊限制，但必須注意的是，若使用廣角鏡頭來拍攝的話，當畫面中有離相機比較靠近的物體或建築物時，其變形狀況會較為嚴重，在相機後續進行拚接處理時，容易產生不自然的扭曲，因此若是拍攝情境許可的話，最好用焦距稍微長一些的鏡頭來拍攝，以避免突兀的變形狀況發生。

③ 拍攝模式

全景模式在拍攝過程中，相機本身必須旋轉移動，面對不同畫面進行拍攝，由於畫面當中光線分佈條件可能會有不同的變化，所以相機的測光數值可能會跟著一直改變；另外，在移動畫面之後，若相機再次重新對焦而失去原本的合焦狀態，也會讓最終合成的畫面景深效果產生不一致的情形，為了讓這些條件都能固定下來，建議在拍攝模式的選擇上，可先以自動測光系統及對焦模組取得固定的數據後，再改為手動模式，讓相機不再自行變動相關設定，如此即使相機移動、畫面改變，也能獲得一致的曝光及景深等效果。

④ 邊界疊合

在拍攝多張照片提供相機作為全景照片的合成素材時，為了讓相機進行處理上有所餘裕，在每張照片拍攝時，都須要留下一點重合的邊界，以便進行比對計算，有些相機會提供相關的輔助功能，在拍攝下一張照片時保留前一張照片的邊界作為參考，攝影者可以多多加以利用。

常見好用的氣泡式水平儀

▌攝影小常識

數位相機的全景拍攝是科技進步所衍生的進階功能，它能讓攝影者在原本一般的風景拍攝外，進行特殊效果的影像創作，若搭配合適的拍攝情境加以應用的話，必能拍出震憾人心的精彩照片。

高動態範圍影像指針對同一個場景拍攝多張不同曝光值的照片，

再透過影像處理，提高畫面明暗層次上的表現能力。

高動態範圍影像
（High Dynamic Range Image）

我們身處的這個世界，是十分美麗且充滿變化的，透過人類的眼睛，我們得以欣賞世界上種種不同的景色，然而人類並不以此為滿足，除了自己能夠親眼見到各式各樣的風景外，還希望把它們給捕捉下來，因此在早遠的時代有繪畫的產生，到了近代則有攝影的發明，而攝影術從發明至今，相機及相關器材的進步，確實讓影像的捕捉愈來愈容易，甚至還能超越人類肉眼所見，拍出獨特的視覺效果，然而，人眼的奧妙，卻不是相機能夠輕易取代的，至少在「動態範圍」這項特質上，相機就遠遠不及人眼強大。

——基礎概念——

所謂的動態範圍，是指影像中最亮處與最暗處的光線強度比值，在真實世界中，由於光線的變化非常廣泛，所以最高的動態範圍甚至可以高達50000:1如此的極端，對於人類的肉眼來說，這種狀況是還能夠應付得來，但對相機所用的感光媒介來說，其所能記錄下來的可就遠遠低於這個數值了，一般說來，能夠將明暗對比為5000:1的場景拍攝下來的感光媒介就已經十分優異，大部分的器材都沒有辦法達到這樣的境界，為了改善這種狀況，強化攝影對這些特殊場景的描寫能力，攝影家們也想出了幾種方法來，在底片時代，可以透過沖洗和放相時的時間及局部光線調整，來設法將動態範圍的表現擴大，進入數位時代後，則有高動態範圍影像這樣的技術產生。

——高動態範圍影像的製作方式——

　　高動態範圍影像的製作並不困難，主要所須的是針對同一個場景拍攝幾張不同曝光數值的照片，由於這些照片後續必須加以合成處理，為了讓畫面疊合時能夠維持一致正常，最好將相機上腳架固定住，以減低拍攝時畫面偏移的情況；其次，如果能利用相機自動「包圍曝光」的功能，讓相機在按下快門之後持續拍攝幾張正負補償的照片，那麼要執行高動態範圍影像合成的素材就可以輕鬆到手，在使用包圍曝光的同時，還可以搭配「連拍模式」的開啟，讓相機快速地完成多張照片拍攝，在沒有腳架可用時，這個方法能夠減少手持相機晃動的發生率，提高相機處理影像合成的完美性，是十分好用的功能。

> ▍攝影小常識
> 目前相機上提供的高動態範圍技術並非都是以多張不同曝光值照片合成的，當中有不少是以單張拍攝影像直接進行運算處理，雖然這樣也能得到類似的動態範圍提高效果，但由於透過運算終究必須無中生有，補充原本不存在的影像資訊，所以在雜訊方面的表現較差，不如多張合成的高動態範圍影像來得純淨。

　　只要針對同一場景拍攝下多張不同曝光值的照片，即使不在相機上進行處理，事後要再回到電腦上去作高動態範圍影像也是沒有問題的，這項技術可以幫助提昇攝影時捕捉各種場景的能力，在應用領域上，一般則主要是用來協助解決明暗對比較高，反差過大的拍攝情境，例如逆光風景、日出日落等，除此之外，也有些攝影者會將高動態範圍影像技術拿來作出特殊效果，由於高動態範圍影像處理技術過度使用時，會產生色差、光暈、雜訊、鬼影、灰

化等不自然現象，但這些不自然的現象程度可輕可重，使用者可以透過調整高動態範圍影像技術的各項參數來加以控制，如果控制得宜，最終合成結果能符合攝影者想要表達的意念，那其實也無不可，畢竟攝影藝術本來就沒有固定的標準，只要攝影者確定自己的方向，也能將它平衡地表達出來即可。

－1EV

－0EV

+1EV

完成圖

對焦平面及焦平面
(Plane of Focus and Focal Plane)

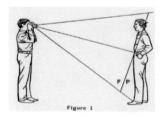

Figure 1

對焦平面及焦平面在相機操作的觀念與技巧上，屬於稍微複雜的一部分，在嚴謹的光學教科書上，可以針對它列舉出許多複雜的計算公式，一般人在接觸攝影時也不太容易馬上注意到它對拍攝結果所產生的影響，但其概念對於景深效果控制、畫面線條水平垂直的變化，都是非常重要的關鍵因素。

當攝影者將鏡頭焦距調整好，讓選定的對焦點上畫面達到清晰的狀態時，稱之為合焦完成，此時鏡頭的前後兩個焦點，會分別落在拍攝主體及相機中，而畫面中影像清晰的景深範圍，就是以這兩個點位延展開來垂直於光軸的平面為基礎，再去擴展和計算的。

在拍攝主體上展開的平面為對焦平面（Plane of Focus），而相機中所展開來的則是焦平面（Focal Plane），在大部分的相機當中，上述兩個平面彼此都是互相平行的，當合焦完成後，位在對焦平面上的所有景物都是屬於最清晰的狀態，而景深則以此平面為基準前後展開，假如所有的景物都能安排在對焦平面上（雖然在真實世界中不太可能），那麼就算是開放了最大光圈來拍攝，一樣可以讓畫面內容全部清晰地投射在相機中的焦平面上。

▌攝影小常識
印證右邊文中說法最好的例子，可以直接拿起相機拍攝掛在牆壁上的畫或物品，只要能夠達成文中所說將所有景物安排在對焦平面上，即使採用最大光圈拍攝，整幅畫的內容一樣都會清晰，而不會出現淺景深的效果。

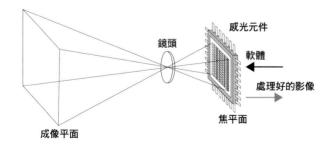

鏡頭　感光元件　軟體　處理好的影像　焦平面　成像平面

——焦平面與景深的控制——

由此可知，對焦平面就像是在我們所存在的三度空間世界裏，像刀削似地切出一塊薄片，而這塊薄片的厚度，又可以透過光圈縮放的方式來加以增減，這也就是前面章節中所提到的景深效果控制。

這種切片厚薄的變化，原則上都是順著原本的對焦平面作「空間」上的前後擴展，所以如果想要把景深效果作到最好的應用，在拍攝時就要注意對焦平面（拍攝主體）和相機焦平面（感光媒介）之間的平行關係，只要能夠儘量維持兩者的平行狀態，在景深清晰範圍的控制上，就可以有效地讓拍攝主體落在前後擴展的空間裏，達到事半功倍的作用，反之，若想要讓畫面中的景深清晰範圍不要太長，則可以反其道而行。

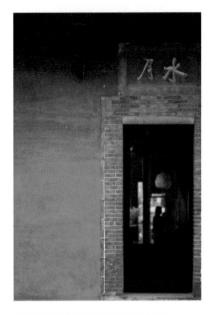

這張照片的景深清晰平面落在前景「水月」門上，可以清楚看到在這個平面上的整面紅磚牆都是在清晰範圍之內，而往後延伸去的遠景便逐漸模糊

注意相對關係，避免影像線條歪斜

這種平行關係還有另一項實際的作用，即維持畫面中線條原本狀態，由於相機拍攝照片，是一種將三度空間投射在二度空間平面的上光學成像應用，當拍攝主體和相機的焦平面保持平行時，在物理上光線投射進來的光軸就能維持和焦平面的垂直關係，使畫面中的線條維持正常，若是失去了彼此的平行關係，由於入射角度的差異，將會形成線條匯聚的透視感，若沒有特別注意，很容易拍出線條過度匯聚而感覺歪斜的照片，影響照片的平衡感。

焦平面如果能保持平行，即使以廣角28mm鏡頭拍攝（左），垂直線條依然能夠不產生變形，50mm鏡頭所拍攝的畫面亦同（右），而以等效60mm的焦距所拍攝之畫面（中）因呈仰角，原本應該垂直於地面的窗戶邊緣線條反而向上聚攏

移軸拍攝的操作方式主要是讓相機上的鏡頭進行上下左右的平移，

或是前後的俯仰，以及左右的搖擺，在景深的控制上，能達到更完整的效果。

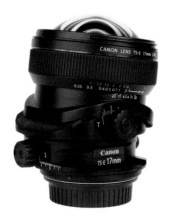

Canon TS-E 17mm 移軸鏡
©2011 Charles Lanteigne

・移軸（Tilt-Shift）・

移軸是改變相機對焦平面的一種特殊相機操作技巧，在中片幅、135片幅或其它其它較小片幅相機上，若想使用移軸功能，必須搭配移軸鏡頭才有辦法實現，至於在大型相機上，它則是很常見的基本功能，也是攝影者必須學會的操作技巧，透過移軸方式來拍攝照片，可以得到有別於一般相機的拍攝成果。

——操作方式——

移軸拍攝的操作方式主要是讓相機上的鏡頭進行上下左右的平移(Shift)，或是前後的俯仰(Tilt)，以及左右的搖擺(Swing)，由於鏡頭位置的變動，它和原本的對焦平面不再必然平行，光線進入相機的軸線因此可能跟著產生位移，在多元連鎖的效應下，攝影者可以不再受限於永遠平行的兩道平面上，而能得到各種角度相交的清晰平面，在景深的控制上，能達到更完整的效果。

▌ 攝影小常識
目前有些相機廠商或軟體公司都提供模擬「移軸」效果的特殊功能，讓使用者可以拍出類似小人國模型般的有趣影像，這種拍攝方式是移軸眾多功能的表現之一，實際上移軸的應用範圍還要更為廣泛。

移軸的操作實際上分為三種基本方式，以下分別加以說明：

① 平移Shift

平移是移軸操作最基本的方式，它讓鏡頭上下左右平行移動，改變了進入相機的影像範圍，在需要修正畫面線條時十分有用。透過平移的操作，相機不須變更原本的擺設角度，便能將不同範圍的畫面拍攝進來，線條也不會有匯聚的情形發生，原本該垂直的地方還是保持垂直，該水平的地方也能保持水平，通常在嚴謹的建築攝影上是不可或缺的基本功能。

② 俯仰Tilt

俯仰的操作是讓鏡頭向前或向後傾斜，由於鏡頭位置的改變，光線進入相機的光軸將不再完全垂直於焦平面，所以影像的清晰平面也就跟著發生變化，與焦平面形成夾角關係。在實際拍攝上俯仰的操作可以透過莎姆定律的法則維持原本對焦平面的全部清晰，也可以輕易地讓畫面中大部分位置都失去焦點，在景深效果的控制上，具有魔術般的全面控制作用。

③ 搖擺Swing

搖擺的操作和俯仰的原理是相同的，只是它的方向是讓鏡頭向左或向右傾斜，它的效果也和俯仰一樣，可以輕易地控制不同景深效果，這兩者都是具有魔術般的特殊拍攝方式。

上述三種移軸操作在實際應用上除了單項操作外，還可以混合一起進行，當三者同時變化時，其操控的複雜性將呈倍數成長，對於攝影者來說確實不易掌控，須要經驗的累積才能加速合適的操作判斷，可說是攝影技巧當中比較有點難度的一塊。

移軸操作對於攝影者來說屬於進階的操作技巧，雖然不容易掌握，但它在攝影領域中能夠提供一般相機拍攝不出來的效果，有機會接觸到的話，多嘗試看看也是很不錯的攝影體驗。

利用移軸可以改變影像清晰範圍

莎姆定律的法則是指，當對焦平面、鏡頭平面和焦平面三者相交於一線時，
此時拍攝主體平面上的全部景物都會呈現清晰的狀態。

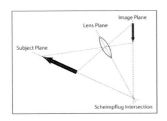

莎姆定律示意圖

・莎姆定律（Scheimpflug Principle）・

　　莎姆定律是由奧地利的陸軍上尉「泰德・莎姆祿格（Theodor Scheimpflug）」所提出，原本應用在他的「空照透視圖」上作技術修正之用，它是透過移軸操作來改變對焦平面的位置，讓畫面中的清晰範圍分佈產生改變，以達成「景深控制」和「縮放光圈之成像品質」兩者都能兼顧的一種技巧，其具體的操作方式，就是採用移軸操作的中的俯仰（Tilt）或搖擺（Swing），讓原本永遠平行的對焦平面及焦平面，成為可以相互交集，因而改變了景深變化的空間性。

　　在前面兩章中介紹了「焦平面」和「移軸」一些比較細部的概念，而莎姆定律的理解，必須將兩者再加以融會貫通，才比較能夠掌握。莎姆定律的法則是指，當對焦平面、鏡頭平面（鏡頭中心點垂直於光軸所延伸出來的平面）和焦平面（通常和相機的感光媒介所在相同）三者相交於一線時，此時拍攝主體平面上的全部景物都會呈現清晰的狀態。，經由這樣的清晰平面位置改變，攝影者可以漂亮地解決景深分佈的問題，而不必僅依賴縮放光圈來進行控制，在某些須要拍攝畫面內容全部清晰，又不想把光圈縮得太小而影響畫質的拍攝場合，能發揮極大的作用。

> ▌攝影小常識
> 光圈、鏡頭焦距及拍攝主體物距這三個影響景深控制的因素在操作莎姆定律時，仍然發揮作用，只不過景深的延伸或縮減，會從原本兩個平行平面上，變成從有角度的清晰平面去前後擴展而已。

下圖是筆者以莎姆定律拍攝的範例，這個拍攝情境當中作為前景的花草距離相機非常近，若以平常縮光圈增加景深的方式拍攝，無法把近處的花草到遠方的山丘都確實納入景深範圍之內，且若光圈縮得太小將導致畫質變差，於是筆者將鏡頭往前傾斜，讓鏡頭平面和焦平面斜交成一個角度，如此一來原本應該和焦平面平行的對焦平面，也跟著傾斜，在空間中切出來的薄片，就變成由山丘的位置斜切向前景的花草而下，此時再將光圈作稍微地縮小，就能夠得到足夠的景深，最後成功取得從近景到遠景都清晰的拍攝結果。

　　莎姆定律在大型相機上是比較常使用的操作技巧，但在一些中片幅或135片幅及其它較小片幅相機上，也可以透過移軸鏡頭的使用達成部分莎姆定律的操作，或許多數攝影者並不太有機會接觸到它，但若有心想嘗試，也並無不可，不過提醒在開始練習這項技巧的使用方式之前，必須對相機各項操作觀念及技巧有一定程度的認識，才不會無所適從。

莎姆定律的應用實例

·曝光（Exposure）·

　　是否常遇到這種狀況呢？眼前一片景色優美的山光水色，忍不住拿起相機想把它捕捉下來，結果快門一按之後，拍出來的照片卻不如人意，無法表現出眼中所見的美景，歸究原因，十之八九都是因為曝光出問題，不管相機怎麼發展，攝影如何演變，適當的曝光永遠是構成良好影像品質的基本要求。

——基本概念——

　　曝光是指讓光線照射到感光媒介上，讓感光媒介將光線的分佈情形記錄下來，形成影像的這個程序，描述起來很簡短的過程，卻是攝影當中相當重要的一個環節。曝光的恰當與否，有一些基準可以參考，在最初基礎知識篇中所介紹的色階分佈直方圖是數位相機上很方便的一項參考指標，而在使用底片拍攝的時候，則是以底片沖洗過後的厚薄度來作為判斷基準。要達成曝光適當的目標，必須透過測光系統的功能，找出正確的曝光組合，目前多數相機都提供幾種測光模式，能協助使用者決定該用什麼光圈快門值來拍出「正確」的曝光畫面，然而，這些所謂「正確」的曝光組合，卻常常是曝光出問題的來源，這又是為什麼呢？

一般說來，色階分佈直方圖若呈現出高原式圖樣時，表示其曝光是明暗階調均勻且豐富的適當結果，但若是選擇拍攝RAW檔，後續會再透過電腦加以處理的情況，則可以在最亮部位保有細節的前提下，讓色階分佈直方圖向右偏鋒，亦即增加拍攝時的曝光量，這種方式對於整體畫質的純淨度，會有直接的提升作用。

這項作法的原理是基於感光元件特性而來，在曝光量較高的情況下，感光元件透過光電效應將光線轉換而得的資訊會比較多，因而可以提高其整體畫面的噪訊比，改善陰暗部位的雜訊狀況，同時由於亮部細節仍然保留住，在後續處理時可以輕易地進行局部調整，拉回原本該有的細節，因此使用RAW檔拍攝時，向右曝光是非常實用的曝光法則，值得多多加以利用。

—— 測光原理 ——

關於這個問題，必須先對相機測光系統的運作方式加以瞭解，才能獲得解答。首先，所有的測光系統的曝光數值都是基於一項數據而來，就是所謂的18%灰度。我們知道，人眼或相機能看見事物，主要是因為它能發光，或是反射光線，絕大多數的物體都不會發光，而是以反射光線為主。

假設我們將最亮物體的光線反射率當作100%，而最暗的物體則當作0%，經過實測結果，能將光線反射18%的物體，對於人眼的視覺來說，就是最中性的部分。在這個18%灰度的基礎之上，測光系統的功能，便是針對拍攝情境的光線加以測量後，給出一個曝光組合，讓拍攝出來的結果可以符合這個標準，所以測光系統本身其實沒有什麼對錯，它只是忠實地依照被設定好的18%灰度要求，告知攝影者可以達成這個標準的數據。

在正常的狀況下，依據測光系統提供的曝光組合所拍出的畫面，因為符合18%灰度的標準，所以畫面應該會是光線均勻的協調畫面，然而實際上結果往往卻不是如此，由於每個拍攝情境裏的光線分佈情形變化極大，當畫面中有極端明亮或陰暗的地方時，對於測光系統在曝光組合的計算上會產生偏差，因此會出現過度修正或不足的情形。

另外，若拍攝畫面中有攝影者想突顯的主體時，若沒有針對主體的光線條件加以強調，而以整個畫面下去計算18%灰度，也會讓曝光結果失去重點，因此測光系統所給出來的曝光組合，須要由攝影者再加以調整，畢竟相機只能依設定好的方式運作，而攝影者才有辦法去思考和判斷現實世界的千變萬化，這也是攝影具有價值的地方。

因此，一個拍攝畫面的曝光結果好壞，確實有賴於攝影者善加利用測光系統的功能，並加上自己的臨場判斷，舉例來說，假如在晴空萬里的大太陽底下，背景極為光亮之處要替他人拍攝照片，由於畫面當中多數物體反射光線的強度都比18%來得強烈，所以測光系統會傾向給出不須要那麼高曝光量的光圈快門組合，若一五一十地依照此測光數據來拍攝，結果一定會讓結果顯得過於暗淡，既然攝影者已發現拍攝情境的光線過於明亮可能產生的問題，在從測光系統得到光圈快門數據之後，就應該知道須稍微加以調整，不管是把光圈再開大一些，或是快門速度的放慢，目標就是要增加曝光量，這樣才能拍出亮度正常的畫面；反之，若是在光線十分不足的地方拍照，所得到的測光數據和須要作的調整則是倒過來的，這些都須要攝影者自己加以處理才行。

——點測光的應用——

大多數的拍攝情境當中，只要搭配相機自動測光模式中的平均測光或中央重點測光，再依上述方式適當調整曝光組合，就能夠得到不錯的曝光效果，但若想更一步地控制曝光結果，則測光模式中的點測光是非常有用的工具，如前面所說，測光系統的目標在於找出符合18%灰度的曝光組合，而點測光則是針對畫面中極小的選定範圍之光線加以測量，若攝影者能判斷出畫面中最適合作為代表整體亮度的測光點，直接以此為基準加以測量，得出來的曝光組合必能獲得想要的曝光結果，而不會受到畫面光線分佈情形的干擾。

點測光最重要的關鍵，在於測光點的決定，這並不是件一時半刻就可以熟悉的事情，需要從經驗中不斷累積，才能培養出來這項能力，在熟悉它之後，對於拍攝畫面的曝光控制會有很大的幫助，若有心想針對曝光能力精進的話，點測光的掌握是一項可以努力的目標。

曝光的控制和測光的結果習習相關，雖然依據18%灰度的基礎所拍攝出來的結果多半都能呈現中規中矩的標準畫面，但曝光其實並沒有絕對性的完全「正確」，只有相對性的曝光「適當」，攝影者必須知道自己想要的效果是什麼，再和相機的測光系統相互配合及調整，才能完成預期的拍攝，例如若想要拍攝比較輕快愉悅的感覺時，適度的增加曝光量，讓畫面明亮一些，比較容易達到想要的效果；若是希望呈現厚實深沈的模樣，則稍微減少一點曝光，讓畫面陰暗一點，也許可以協助表達穩重感。總而言之，曝光是攝影當中最基本也最重要的環節，能有效地掌握曝光，照片等於就成功了一半，攝影者應當用心加以看待才是。

·曝光補償（Exposure Compensation）·

在前面「曝光」的內容當中，我們瞭解了測光系統運作的原理和曝光適當的關聯性，由於測光系統只會依設定好的方式運作，所以需要攝影者根據臨場判斷加以手動調整，這種曝光調節的機制就是曝光補償。

曝光補償的機制，在目前的相機上都以加減EV值來作表現，那所謂的EV值指的是什麼呢？EV值是把拍攝情境的光線明暗用一個「數字」加以表示，這數字是由光圈值和快門值轉換而來，以下將不同光圈值的EV值列出。

光圈值	F1	F1.4	F2	F2.8	F4	F5.6	F8	F11	F16	F22	F32	F45	F64
EV值	0	1	2	3	4	5	6	7	8	9	10	11	12

快門值	4秒	2秒	1秒	1/2秒	1/4秒	1/8秒	1/15秒	1/30秒	1/60秒	1/125秒	1/250秒
EV值	-2	-1	0	1	2	3	4	5	6	7	8

在最初的基礎知識篇裏對於「光圈」和「快門」的介紹有提過上面兩張表中的序列數字，由於序列中的前一位是後一位的兩倍，因此只要依序列來調整光圈快門組合的變化，就可以有規律地控制曝光量的增減，而EV值的概念，則是將這種控制方式更為簡化，EV值差1的曝光組合，其曝光量就差雙倍，EV值差2的話則為4倍，依此類推，攝影者在應用時因此不必去硬記比較不直覺的光圈或快門數值，只要知道EV值的意義即可。

當相機的測光系統告訴攝影者一組光圈快門組合時，攝影者可以自己依現場光線狀況來判斷，是否必須增加或減少曝光，若現場光線過於明亮，測光系統會傾向給出不足的曝光組合，此時適當地加些EV值，能讓曝光增量，達成明亮的拍攝效果，這個動作稱為正補償。

　　若現場光線較為暗淡，則測光系統會傾向給出過高的曝光組合，此時適當地降些EV值，能讓曝光減量，達成厚實的拍攝效果，這個動作稱為負補償。正負補償應用的簡單口訣為「白加黑減，亮加暗減。」在一般情形下依此口訣即能收到不錯的效果。

　　EV值的增減讓曝光調整較為簡單易懂，但在比較極端的場合，也有可能發生EV值的調整已達相機功能的上限，而仍然產生曝光過量或不足的照片，一般相機的EV值調整功能約略為正負2EV，若在此範圍內仍無法將曝光調整至攝影者所需的曝光量，適時地改為全手動曝光是有其必要的。

由於屬亮色系的白色佔據畫面中的大部分，為了讓拍攝結果曝光適當，所以應用了正補償+0.7EV

圖說一相反地，由於屬暗色系的黑色佔據畫面中的大部分，為了讓拍攝結果曝光適當，所以應用了負補償-0.7EV

‧自動曝光鎖定（Auto Exposure Lock）‧

一般相機的測光系統在攝影者半按快門對焦時就會自動同時啟動運作，所以當按下快門釋放鈕後相機就會依照測光系統所給的光圈快門組合拍攝，攝影者除了可以透過曝光補償來改變測光系統所給的數值外，也可以透過自動曝光鎖定的功能來加以調整。

──使用自動曝光鎖定──

所謂的自動曝光鎖定，顧名思義就是要相機將自動測光系統所給出的曝光組合數值給固定住，像上鎖一樣讓它不再變動，之所以會須要這個操作功能，是因為相機測光系統一旦啟動之後是不停地在運作的，所以會隨著畫面移動所導致之光線條件改變，而不斷調整測光值，但有時候攝影者會希望在拍攝畫面移動之後，還是使用相同的光圈快門組合來進行拍攝，例如拍攝人物時對焦完成後的構圖改變，這時候就須要自動曝光鎖定這項功能的協助。

一般在相機上自動曝光鎖定有兩種方式，一種是開頭所提到的，半按住快門不放，這種方式多半會同時鎖住對焦和曝光組合，至於在比較進階的相機上則會提供單獨的功能按鍵，一般都以自動曝光鎖定（Auto Exposure Lock）之簡縮AEL來作為按鍵表示，只要按下AEL鍵，相機就會依當時的測光模式來進行測光，並將其所給出的曝光組合固定下來，攝影者可以再移動畫面來重新對焦或構圖，完成想要的拍攝畫面效果。

自動曝光鎖定可以搭配任何一種測光模式使用，對於拍攝時的曝光控制和構圖便利性能提供很大的運用彈性，但自動曝光鎖定若和點測光一起搭配，則使用起來將能發揮極大的作用，由於點測光模式只要找到適合的測光點，便能摒除畫面中其它光線的影響，直接達成攝影者想要的曝光結果，因此只要針對想要的測光點加以測量，並將測量的結果透過自動曝光鎖定加以固定，曝光控制的部分就可以不必再煩心，而能專注在其它的細節操作上，對於攝影者來說，可以減輕為曝光控制上所須的精力，是提高創作能量的好幫手。

自動曝光鎖定範例

包圍曝光的拍攝方式，簡單來說就是針對同一個畫面，

一次拍攝若干張數的照片，而每張照片的曝光值各有增減，

看起來就像是用多張照片把中間那張給包圍住。

· 包圍曝光 (Exposure Bracketing) ·

在前面幾章說明了關於「曝光」這件事的一些基本概念，一張曝光適當的照片所呈現出來的畫面效果通常是比較賞心悅目的，然而對於剛開始接觸攝影，經驗還不是那麼豐富的人來說，曝光的精準度有時候無法一蹴即成，此時為了保險起見，不妨採用包圍曝光的方式來拍攝。

包圍曝光的拍攝方式，簡單來說就是針對同一個畫面，一次拍攝若干張數的照片，而每張照片的曝光值各有增減，通常以其中一張曝光量居於中間的為基準，再去作正負曝光補償，多張正負補償的的照片會呈現像 +1.5EV、+0.7EV、0、-0.7EV、-1.5EV 這樣的序列，看起來就像是用多張照片把中間那張給包圍住，所以這種拍攝方式被取名為包圍曝光。

包圍曝光的拍攝方式是流傳滿久的攝影概念，在過往使用底片拍攝的年代裏，即使是經驗老到的攝影人，在面對光線條件較複雜的拍攝情境時，為求慎重起見，也不敢大意地完全相信測光系統，即使加上經驗的判斷，也還是會擔心有所誤差，因此必要時都會用正負曝光補償多拍幾張，以求精彩畫面不被錯漏，尤其是某些拍攝情境可能很難得才去到那麼一次，如果又遇上極為珍貴的畫面，用包圍曝光的方式來拍攝，多花一些底片張數，總比事後為了曝光不準導致結果失色的遺憾要來得好。

──使用包圍鎖定──

到了數位相機時代，雖然即拍即看的特性讓拍照變得比較輕鬆，假使真的曝光不準也能立即知道結果，並馬上修正再次拍攝，但包圍曝光仍然有它的作用，且由於自動技術的加入，在使用上變得更加便利，目前提供包圍曝光拍攝模式的數位相機，通常也都提供自動包圍曝光（Auto Exposure Bracketing）功能，攝影者可以先設定好希望正負補償的範圍，然後再持續按下快門，相機便會自動幫忙拍攝正負補償不等的照片。

舉例來說，若在相機中設定正負補償的範圍為1EV，那相機會根據測光系統原始給出的曝光值，至少拍出+1EV、0、-1EV這樣的一組照片，有些相機可以提供更多張數的包圍曝光拍攝，所以像+2EV、+1EV、0、-1EV、-2EV這樣的結果也是可能的。不過不同的相機在自動包圍曝光拍攝時的順序不一定相同，有的會從正補償先開始，再拍攝負補償，有些則反之，所以使用時最好先瞭解相機的特性。

除了以不同曝光數值拍攝多張來獲取曝光結果的保障外，包圍曝光在數位時代還有一項妙用，可以用來作成高動態範圍影像（HIgh Dynamic Range Image），在應用這項功能時，為了確保影像的一致性，建議將相機完全固定不動，最好可以裝上腳架，才不會導致畫面的偏差，若無法透過其它較好的方式固定，或許在拍攝時可以儘量尋找穩定的依靠物，讓相機不致於有太多的偏移，並且可以將相機設定為連拍模式，讓相機在按下快門後能儘速完成多張拍攝，減低偏移的可能性，如此在後續進行高動態範圍影像的軟體處理時，比較能夠獲得好的效果。

包圍曝光及HDR的應用

　　曝光所須的測光判斷對於攝影者來說是件重要且應努力加以掌握的事項，而包圍曝光則可以提供一道額外的保險，兩者之間並不衝突，攝影者可以一方面努力學習曝光技巧，一方面在必要時啟用包圍曝光來保障拍攝畫面的成功率，其間的時機應用，須要攝影者自己用心去體會。

> *重覆曝光是透過將多次曝光的畫面疊合在一起的方式，*
>
> *讓畫面呈現特殊的拍攝結果。*

· 重覆曝光（Double Exposure）·

重覆曝光是一種攝影技巧之應用，它是透過將多次曝光的畫面疊合在一起的方式，讓畫面呈現特殊的拍攝結果，重覆曝光不限於一次，也可以進行多重曝光（Mutiple Exposure），曝光的次數愈多，畫面堆疊的內容愈複雜，拍攝前的思考也須愈縝密。

重覆曝光也是流傳已久的攝影技巧，在底片拍攝時期即已廣泛使用，早期相機的自動化裝置不發達，底片拍攝完成之後的更換或過片都是獨立動作，只要攝影者不去換片，並再次擊發快門，則同一張底片上便會留下不同次曝光的影像，形成重覆曝光的效果，自動化裝置開始發展以後，也有廠商將重覆曝光的功能加入相機之中，使用者在拍攝前必須先加以設定，讓相機不要自動過片，才能達到重覆曝光的目的。

重覆曝光之底片效果

相機進入數位時代之後，由於影像處理軟體的發展，重覆曝光想要達成的畫面效果可以在電腦中進行更多靈活的處理，因此相機廠商並沒有特別重視這一項功能，但後來仍然有相機製造廠商將重覆曝光的功能加到數位相機之中，讓攝影者在創作上有更大的彈性。

——重覆曝光的注意事項——

重覆曝光或多重曝光由於有多個畫面疊合在一起的情形，畫面中的影像會產生虛像疊合的感覺，所以在構圖上事先必須先思考如何安排畫面中的各項元素、主體和背景邊界的交錯、顏色效果的搭配、光線明暗層次的分佈等問題，良好的重覆曝光結果可以讓畫面產生戲劇性的變化，傳達更多的視覺訊息，或是提昇拍攝結果的抽象層次，但若事先缺乏規劃的話，容易讓畫面產生紊亂的感覺，反而降低畫面的美感，在應用上要加以注意。

另一個要特別注意的地方是重覆曝光時間的計算，由於在同一個畫面中進行了多次曝光，所以曝光量會一直累積，但感光媒介的感光度是固定的，所以若事先沒有加以加以調整的話，很容易導致曝光過度，一般說來，進行重覆曝光時的曝光量，最簡單的算法就是將測光系統中的感光度ISO值，依預定重覆曝光的次數予以加倍，舉例來說，若預定使用感光度ISO值100來進行重覆曝光，並打算進行兩次重覆曝光，則測光時，可將感光度ISO值設定成為200，若打算進行四次多重曝光，則可以將感光度ISO值設定成400，依此類推，在這樣的設定下所得出的測光數據，將比原本單次拍攝應有的曝光量為低，但經過多次曝光的累加之後，其最終結果的曝光量將趨於正常。

重覆曝光是一種特殊的曝光創作技巧，在平常拍攝時或許不太常用，不過若能熟悉它的概念，在想要表達特殊的抽象感覺時會很有幫助。

於數位相機上利用重覆曝光功能所拍攝之創作

> *B快門於啟動快門之後，只要持續按壓住快門鈕不放，*
> *相機的快門就會一直處於開啟的狀態，持續進行曝光。*

· B快門 (Bulb Shutter) ·

B快門是相機上一種特殊的拍攝模式，當攝影者選用這項模式拍攝時，於啟動快門之後，只要持續按壓住快門鈕不放，相機的快門就會一直處於開啟的狀態，持續進行曝光，所以會成為長時間曝光的狀況。

B快門的名稱由來對數位相機時代的使用者來說也許很陌生，其實它是源自於底片相機時代而來的一個名詞，由於早期的相機都滿笨重，使用時常會裝上腳架，要啟動快門裝置時也不像現在是用手直接按壓，而是使用快門線（Shutter Release Cable）這項工具，當時的快門裝置都是機械式的，所以那時候的快門線設計也很簡單，一端連結到相機的快門裝置上，一端則具有橡膠氣囊，當手按捏下橡膠氣囊後，空氣壓力傳輸到相機的快門裝置上，快門裝置就會打開，手放開之後快門就會關起，和現在的電子訊號控制式的快門線大不相同，而B快門中的「Bulb」就是這樣而來的。

▌ 快門線Shutter Release Cable
除了在B快門上的應用外，和相機上的自拍定時器及相機遙控器一樣，由於可以避免攝影者對相機的直接碰觸，所以具有減低相機震動機率的作用，不管是電子式或是機械式的快門線，都是攝影上不可或缺的好工具。

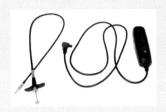

左邊為機械式快門線，右邊為電子式快門線。

▌ T快門T Shutter
是啟動長時間曝光的另一種方式，有別於B快門是在按下快門鈕後開啟快門，放開快門鈕後快門關閉，T快門則是第一次按下快門鈕即持續開啟快門，第二次按下快門鈕後關閉快門，在傳統相機上比較容易見到T快門，目前數位相機上則多半已取消，僅少數機種具有這項功能。

不管在底片或數位相機上，B快門都屬於略微進階的操作，所以在普通的相機上未必具有這項功能，由於人類手動操作的速度限制，B快門的曝光時間一定是偏向長時間曝光，在曝光量的計算上，比常態性的拍攝高出許多，一般都用在光線照度較低夜間攝影，或是裝上高倍數減光鏡的特殊攝影場合上。

B快門的應用範圍很單純，但卻能創作十分綺麗的畫面效果，只要作好各項準備，親身試過它的效果之後，你一定會愛上它。

B快門的應用範圍很單純，卻能創作十分綺麗的畫面效果

Chapter

攝影的美學
Photography
Aesthetics

4

本章主題係由跨領域的學門涉獵所構成之攝影美學，首先將簡介對於畫面組成具關鍵性影響的構圖觀念，同時也將重點介紹文學、心理學、社會學及美學等不同學門的各種知識，在攝影上可以參照運用之處，希望藉此能幫助攝影者提升作品的豐富性及深度。

構圖的方式有基本樣式可供參考，但沒有一成不變的道理，
就像獨孤九劍的劍訣一樣，「無用之用乃為大用」是其原則，一切惟依攝影者
的想法而定，不同的構圖方式，適時地應用，才能滿足創作者的各種意圖。

· 構圖（Composition） ·

在透過視覺傳達的影像作品裏，構圖是影響作品觀感的主要因素之一，也是很重要的基本功，雖說如此，若不是天生對影像結構較敏感的人，在開始進行視覺藝術的創作時，對於構圖的技巧上通常有待磨練，不過所謂的構圖技巧其實可以透過後天的學習來加強。

在開始說明基本構圖技巧前，讓我們先從兩位知名的攝影師開始談起，一位是「攝影師之眼（The Photographer's Eye）」的作者麥可·弗里曼（Michael Freeman），另一位是日本攝影師荒木經椎。

── 測天平的兩端 ──

麥可·弗里曼是知名攝影書「攝影師之眼」的作者，這本書在攝影教學書籍銷售排行榜上始終佔有一席之地，書中對於構圖的方式，及其對人類視覺觀感的影響，作了十分詳盡地歸納及解析，同時也提供了相當多的範例，極其細緻地將每個畫面中的動力狀態條理分析，讓有心學習構圖技巧的攝影者既可習得構圖的基本規則，且能了解這些規則背後的原理。相對於攝影師之眼在構圖學習上所能提供的豐富資訊，荒木經椎這位攝影師對於「構圖」這件事的觀念，則像是位在天平的另一端般，屬於極簡型，他曾說過，「構圖就是將不想要的東西從畫面中去掉」，簡單的一個概念即將構圖的精髓一語道盡。

上述兩位攝影師的構圖觀念並沒有對錯的問題，只是取向的不同，當面對實際拍攝的情境時，攝影師所展現出來的結果其實是殊途同歸的，事實上，構圖技巧的學習有點像是禪宗所謂的三重界。

最初時一切按步就班，照表操課，基本構圖的規則怎麼說，我就怎麼拍，這是「看山是山，看水是水。」的境界；等基本規則熟練後，有些攝影者便開始試著打破規則，顛覆現狀，這時即進入到「看山不是山，看水不是水。」的境界；等再後來拍照的各種知識和技能都已融會貫通，進入忘我的境界時，就會又回到「看山是山，看水是水。」的狀態，此時規則的有無，已不再重要，對攝影師而言，眼中就只有畫面了。就像金庸小說的「笑傲江湖」裏，風清揚傳授令狐沖獨孤九劍的過程，首先要他把招式都記全，全部熟練後再遺忘，最後無招勝有招，就是類似的道理。

—— 簡單與複雜 ——

另外一個與構圖相關的議題是畫面中各種元素的處理，一般常說「攝影是減法的藝術」，透過將畫面中的元素簡化，攝影者想表達的主題會更容易突顯，這與荒木經椎所說的構圖觀念相近，確實是很有效的構圖基本觀念，然而並不是說元素多就一定不好，而是在畫面的安排上，處理難度會較高。

當畫面中的主要元素只有一個，則只需要處理該元素即可；當畫面中的主要元素有兩個，則需要處理的就是元素一、元素二以及兩個元素間的相互關係；當畫面中的元素愈來愈多，要處理的複雜程度就會像等比級數般往上增加，對於攝影者來說是相當具有挑戰性的。如果攝影者功力夠深厚，能將各個元素之間的相互關係處理得當，其實元素多的畫面會更具有豐富性，當拍出來的照片能跳脫永遠都是減法的畫面，作品的呈現也就能更多元才是。

── 基礎構圖樣式 ──

如開始所說，除非是天生對影像結構視覺較敏感的人，否則要具備熟練的構圖技巧，還是得了解一些基礎的規則，這些規則不是絕對的定律，而是從前人的經驗及一些學理中歸納出來具有參考價值的依據，有心學習者可以先熟悉這些基礎構圖樣式，等到自身的經驗充實之後，再加以超越，就像一般人都是先學走，再學跑，按步就班來，可以確保一定的學習成果。

黃金比例

── 井字構圖 ──

井字構圖是十分基本的構圖方式，基本作法即是將畫面平均切割成九等分，一如中文的「井」字一般，此時畫面共有四條虛擬交錯的直線，並產生四個交點，一般我們會將畫面主題安排在這四個交點上，再藉由其他部分的襯托，以產生穩定的畫面效果。

井字構圖

三分法構圖

── 三分法構圖 ──

　　三分法構圖在拍攝風景時常用，它大抵上可說是井字構圖的變化版，省略掉兩條直線，僅保留兩條前後對應的橫線，這兩條橫線可以將畫面的的前、中、後景大略切分出來，透過不同前後景物層次的安排，讓畫面看起來更有深度，突顯平面照片的立體感，在建築攝影上也常使用。

三角構圖

── 三角構圖 ──

　　三角形在所有基本的圖形中，帶給人類視覺上的感受，是屬於「穩定」的，而在構圖的應用上，能夠直接形成封閉三角形的情境並不多，但我們可以尋求畫面中相近的元素，透過視點的安排，讓它形成一個彼此連結的虛擬三角形，這樣的安排一方面強迫人眼和心靈去運作連結，產生動態感，又能發揮三角形安定的感覺，是具有雙重效果的有趣構圖方式。

—— 對稱構圖 ——

　　將畫面一分為二，並置入相對應的元素，就是對稱構圖的方式，常應用在有倒影出現的拍攝情境，或是畫面中有兩種元素具有相似或對比性，透過平均分配畫面的安排，畫面會呈現穩定的平衡感，如果畫面中的元素具有對比性，則又會在穩定中產生一點動態感了。

對稱構圖

—— 置中構圖 ——

　　一般構圖教學都會提到避免將主體擺放在畫面中間，因為容易產生死板的感覺，但在人像拍攝時倒是非常習慣把人放在正中間，因為可以突顯其主體性，所以置中構圖並非完全不可使用，只是要注意背景效果的搭配，若能妥善處理背景和主體之間的關係，則置中構圖並非沒有可取之處。

置中構圖

對角線構圖

── 對角線構圖 ──

　　利用穿過畫面的斜線，將其分為左上右下或右上左下的兩塊三角區域，此為對角線構圖方式，相較於前面所提到的幾個較穩定的構圖樣式，由斜線主導的對角線構圖本身就具有較不安定的因素，仿佛世界即將傾倒，在希望達成衝擊觀者視覺心理的效果時，可以多加應用。

直（曲）線構圖

── 直（曲）線構圖 ──

　　當畫面中有明顯的線條出現時，在構圖上是十分有用的利器，一般說來，直線給人有條有理的感覺，而曲線則可以賦予人動態感，只要稍微注意一下整體的平衡，在畫面中置入線條的感覺是很容易做到的構圖方式。

　　以上這些規則都不是絕對的定律，而是供攝影者參考的樣式，整體來說，如何取得畫面的平衡感是構圖的重點，這也是人類心理中所具有的尋求「穩定」之天性，至於打破平衡感的構圖則會產生不安定的動態感，與人類追求穩定的特質相反，可產生不同的刺激。

· 文學與攝影 ·

　　人類自從有文明以來，對於這個世界的記錄就不曾停止，從發現於歐洲的多處石器時代洞穴壁畫即可看出，將所見所思遺留於世也是人類自我實現（證明自己曾經存在過）的方式之一。除了將雙眼所見透過繪畫的方式保存下來以外，文字的發明讓人類的記錄方式進入另一種境界，文字作為語言的載體，讓大腦中擁有各種思想的主人得以不假他人之手，往後流傳下來，從此人與人之間的交流便可穿越時空的限制，不必非得面對面，受一時一地之限。隨著文字書寫的發展，語言系統的表達方式愈趨精細，文字一方面作為意思傳達的工具，另一方面也影響了使用者的表達習慣，以中文、英文、日文、阿拉伯文等不同語言作為主要溝通表達工具的人，其思維邏輯偏好有所不同，因此各種語言的文學作品，往往帶著不同的先天性格，這也造就了多元的文學世界。

拉斯科洞窟壁畫

── 生命經驗的拓展 ──

　　文字和影像都是人類記錄世界的方式之一，文字和語言習習相關，影像則與視覺感受緊密結合，兩者共同的地方在於承載人類的思想與情感。喜歡攝影的人未必一定是文學愛好者，但文學本身就是日常生活的一部分，已故作家陳映真曾說：「文學為的是，使喪志的人重新燃起希望；使受辱的人找回尊嚴；使悲傷的人得著安慰；使沮喪的人恢復勇氣。」，如果在攝影的創作上，靈感的啟發被認為是必須的要素，那麼閱讀承載了他人思想與情感的文學作品，就是開闊攝影者視野的最佳之道。

莊子曰：「吾生也有涯，而知也無涯。以有涯隨無涯，殆已。」莊子想要說的是，人的生命是有限的，而外在世界的知識是無止無盡的，因此要以有限的生命來追求無止無盡的外在世界，實在是難以達成的事情。然而正因如此，我們才更需要透過閱讀他人的生命經驗，來豐富自己對生命的想像，畢竟個人的時間有限，即使想要追求不同的人生體驗，礙於現實多半也難以跨越至常軌之外太遠，而文學作品是文學家對生命反芻後所沈澱下來的結晶，它或許提供了對人性深刻的觀點，也或許能帶給攝影者許多奇幻的夢境，在閱讀的過程中，這些都會和閱讀者產生互動，讓人走出原本的生命範圍，將自己的眼光轉向生命的他方，產生不同的體會，當攝影者對生命的體會愈豐富，他所拍攝出來的作品內涵，也就會愈豐盛，這正是攝影者最可受益於文學之處。

— 廣讀精研 —

文學作品的種類有許多，小說、戲劇、散文、詩詞等，不同語言的文學作品也各有特色，在閱讀的選擇上，可以隨著個人喜好逐步展開，先從自己喜歡的文學作品開始，在閱讀的量慢慢累積之後，偶爾也可嘗試原本較少接觸的種類，閱讀的領域愈廣泛，能夠獲得的想法也就愈多元，這對於攝影者的想像力是很有幫助的，閱讀時也不必畫地自限，不管是通俗的文學或是經典的作品，都有它值得一看之處，2016年的諾貝爾文學獎頒給了民謠歌手鮑伯・狄倫（Bob Dylan），有誰能說他的創作不足以打動人心呢？

—— 詩中有畫、畫中有詩 ——

許多攝影名家除了從其作品中直接表達對當代的記憶和內在心靈風景之外，本身也都具有一定的寫作能力，例如張照堂、阮義忠等前輩，其文字寫作亦讓人留下深刻的印象，而遠在唐朝即有人稱詩佛的王維，其詩作風格淡雅恬靜、質樸自然，繪畫則以秀麗山水著稱，宋朝名士蘇東坡稱其為「詩中有畫、畫中有詩。」不論是閱讀其詩，或是觀賞其畫，都是令人嚮往的境界，文學與影像的距離，從來都不是那麼遙遠。

在諸多的文學作品中，詩詞是用典雅含蓄的精簡文字，傳達細緻幽微的人類情感，其精巧簡潔的美感，和攝影所追求的境界頗為相似。有時內心深處突然浮現的幾句詩詞，瞬間就讓眼前一閃而過的畫面成為攝影者快門底下的風景，又或者是一副作品拍攝完成後，心底有所啟發而為其賦上一闋，不論是從文字帶出畫面的靈感，或是從畫面衍生出的文字想像，都是攝影者／作者可以依循的創作途徑，如能好好培養自己的文學底蘊，在攝影之路上想必也能有所精進才是。

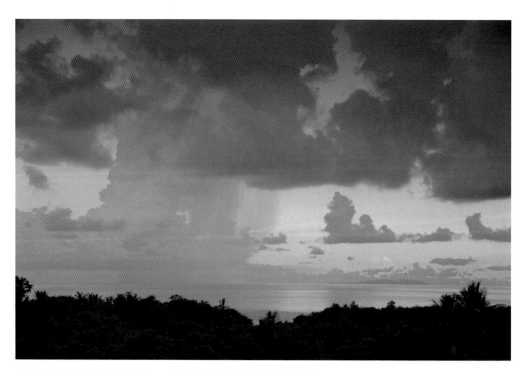

「東邊日出西邊雨，道是無晴還有晴。」這是詩人形容少女在戀愛時既歡欣，又害怕情郎態度捉摸不定的微妙情緒，自然景物在詩人的文學技巧下，巧妙地反映出令人玩味的弦外之音

· 藝術史上的攝影 ·

在藝術歷史的長河裏，攝影的出現非常晚，大約在19世紀前半的歐洲，才慢慢出現各種攝影技術，到了19世紀末20世紀初，才開始有比較興盛的發展。作為一門新興的領域，攝影最初僅被視為一項科學性的發明與技術，主要作為記錄之用，一些畫家會採用它來輔助繪畫的表現，直到許多攝影家努力將藝術取向導入其作品之中，攝影在藝術創作的一面才漸為人所肯定，同時也為現代藝術帶來了新的衝擊。

—— 印象派的崛起 ——

攝影術開始發展之時，也是西方藝術中的印象派在當時學院體系底下，對於繪畫的極致寫實要求感到不耐，準備展開運動跳脫窠臼的時候，攝影術的發展對於當時印象派所掀起的變革扮演很重要的角色。

如果我們觀看印象派畫家的作品，會發現它們所著重的並不在於精準的透視、線條描繪、光線明暗陰影或是色彩表現，而是將光線與空氣交錯時那種朦朧的效果，以創作者本身腦海裏所留下的印象呈現出來，其畫作不比從前對於細節之講究，而是用一種較為鬆散但輕柔的筆觸來表現整體的情境，由於攝影術的成熟，那些原本對圖像細節還原的要求，轉而被攝影所取代，印象派藝術家因而可以自由地擺脫限制，不需要再去執行由相機來處理效果會更好的工作，並轉而探索更多的可能。

在當時社會思想潮流演進的背景下，如此的發展並不令人意外，19世紀末20世紀初幾位重要的西方哲學家，陸續提出了幾項挑戰人類理性的理論，在社會學方面有馬克思（Karl Marx）指出人類的意識形態是社會物質基礎的產物；生物學方面則有達爾文（Charles Robert Darwin）提出進化論，認為人類是由生物逐漸演化的結果；而另一位被稱為近代心理學之父的佛洛伊德（Sigmund Freud），則建立了精神分析理論，並提出潛意識的概念，說明人類的行動，其實多半是受到動物本能的驅使。

·佛洛伊德的精神分析與潛意識理論·

佛洛伊德在西元1856年出生於奧地利，一生最知名的著作為《夢的解析》和《精神分析引論》，建立了精神分析學派的基礎，雖然精神分析學派的理論細節多數已不再為現代心理學所採納，不過他所提出的潛意識概念，卻對社會和藝術的發展有著重大的影響。

佛洛依德

佛洛依德的潛意識理論指出，人類的內心深處藏有許多動物本能的欲望，但人在社會成長的過程中，會將這些欲望給壓抑，讓它們進入自己所意識不到的區域，但意識不到並不表示它不存在，這些壓抑下去的欲望，會變得像是水面下的冰山一樣，仍是整體的一部分，而露出在水面上的其實不過是冰山一角，當人類進入睡眠時，這些在現實中無法實現的欲望，就會轉化成夢境，使人類在不妨礙外在世界的情況下獲得滿足。

── 潛意識在藝術創作上的運用 ──

受到潛意識理論的啟發，許多藝術創作者，開始試圖將潛意識的力量運用在自己的作品中，有些人主張藝術應該來自潛意識，藝術行為的目的就在於滿足人類原始的慾望，而藝術作品則是人類藉由一些心理防衛機制的轉化，來展現於潛意識中不被社會接受的慾念，這些人也主張藝術創作應該試著解脫意識的管制，進入那些存在於內心但平時未被意識到的區域裏尋找創意，同時也可以從夢境中擷取靈感，努力去跨越夢與現實之間的界限，讓作品超越現實，盡情揮灑。

在這樣的社會背景之下，現代藝術開始進入我們目前較為熟悉的風貌，藝術創作者不再只是精確描繪現實的工匠，而是自由展現個人意志的創作者，至於攝影，在最初雖然只是一種紀錄或是繪畫輔助的技術，但隨著一些受過繪畫訓練的攝影師將藝術創作的理念帶入拍攝過程中，攝影作品的呈現不再只是將被拍攝的物體在相紙上還原出來，而是透過一些技法去顯露攝影者心中對被拍攝物體所認知的樣貌，於是乎攝影創作在20世紀也逐漸地被認可，成為一門新興的藝術領域。

── 人人都是藝術家 ──

　　就某方面而言，佛洛伊德的精神分析和潛意識理論讓我們了解到每個人都可以是藝術家，因為所謂的藝術，其實就是藝術家用來了解自己與外在世界的媒介，在我們每天都會作的夢境裏，既潛藏著不為個人所知的內在世界，又富含了藝術創意的來源，只要有適合的工具能將這些創意表達出來，每個人都有可能成為藝術創作者。

　　受惠於攝影術的發明，創作表達的工具多了相機這個選項，比起繪畫、雕刻、建築設計等其他領域所需的技術訓練而言，相機是相對容易入門學習的工具，作為攝影愛好者，如果對於藝術創作有所偏好，可以試著練習洞察自己的潛意識開發，再透過相機這個便利的工具來進行創作，相信拍攝出來的作品一定會有更多的故事可以述說。

解脫意識的管控，進入潛意識夢境般拍攝的作品

· 攝影是視覺藝術的一種 ·

攝影作為視覺藝術的一種，在拍照過程中所運用的一些知識與技術，必然與人類視覺的諸多特性習習相關，在心理學的領域中，視覺的心理歷程也是其研究的範疇之一，在了解這些知識之後，可以幫助攝影者在作品中的視覺效果掌握上有所增益。

── 感覺與知覺 ──

人類與生俱來便有視、聽、嗅、味、觸等五感，這五感係由人類接受外在刺激的感官將神經訊號傳導至大腦所產生，在心理學上，這五感屬於人類心理歷程的基礎層次。另外，大腦在接受到這五種感覺之後，能夠加以分辨並認知到其意義的能力，在心理學上稱之為知覺（perception），感覺和知覺是一種連續性的心理歷程，在人類所有的感覺和知覺中，視覺大概是最重要的一種，畢竟人類對這個世界的了解，最主要乃是透過雙眼所見。

── 整體不等於個別部分之總和 ──

在眾多心理學的派別中，對於視覺的感知歷程最有研究者，是完形心理學（Gestalt Psychology），完形心理學興起於20世紀初的德國，其學說的核心思想為「整體不等於個別部分之總和」，強調人類的感知歷程運作是有整體性的。以視覺來說，人類對於眼睛所見之知覺判定，往往大於直接看見的東西本身，在觀看個別部分的同時，每個部分之間的交互關係，以及其他外部相關的因素，都會影響到最後整體的認知。

舉例來說，如果見到一隻長頸鹿，我們對牠的認識並不只是從其外形、大小與身體各部位等感官資訊而來，而是摻入了過往所吸收到對於長頸鹿的知識等原素，混和起來才是我們最後整體的印象。右圖是由圓形、三角形和長方形所組合而成的兩個標示，兩個標示所採用的顏色，以及三角形擺放的角度各有不同，我們不會把這兩個標示僅僅看成是數個各別分開的基礎幾何圖形，而會分別將其視為男女性別的表示，特別是當它出現在廁所入口處時，其意涵就更明確了，人類大腦運作的整體性由此可知。

圓形、三角形和長方形的組合，還是男生、女生的標示？

組織完形法則
(Gestalt Laws of Organization)

完形心理學家針對人類視覺的感知歷程進行了許多實驗，並歸納出一些法則，稱為組織完形法則，這些法則可以說是人類在視覺上「觀看」的習性，其中最主要有以下4種。

—— 相似法則 (Law of Similarity) ——

當眼睛看到許多物體同時存在，而其中某些物體在屬性特徵（如形狀、大小、顏色等）上有相似之處時，人類的知覺會傾向將其視為同一類。以下圖來說，這些圓點顯然在顏色上有黑有白，在心理知覺上也就自動將其區分為規則排列的兩類。

相似法則圖

相似法則圖例──圖中的主體是戶外常見的野草，但由於季節轉變的關係，部分野草已轉變為紅色，由於在顏色這個屬性特徵上的不同，觀看者在心理上會將圖片中的野草自然地分為兩個區塊，此即為相似法則在心理歷程上的運作

接近法則圖

接近法則（Law of Proximity）

如果眼睛看到許多同時存在的物體中，每個物體的屬性特徵並不十分突顯，也沒有特別相似之處，那麼人類往往會根據過往的經驗，主動地尋找這些物體之間的關係，以組成合於邏輯的知覺經驗。以左側上下的圖來說，同樣是由36個圓點排列出來的圖形，左上的圖每個圓點之間的距離相等，左下的圖則在中間幾行中有較大的間距，因此左上的圖會被視為是一個6x6等距排列的正方形，左下的圖則會被視為3個兩兩成行的長方形。

接近法則圖例──這張圖乍看之下難以立刻明白被拍攝的物體到底是什麼，但如果見過傳統捲式底片的人，會對於圖中上下兩排黑底白洞的橫條感到熟悉，而產生把它視為底片的聯想，這是由於人類對無法馬上辨識的物體，總是傾向找尋熟悉的規則來加以理解所致，也就是接近法則在攝影上的應用實例

── 閉合法則（Law of Closure）──

　　如果眼睛看到許多同時存在的物體具有一定程度可供辨識的屬性特徵，但這些特徵在某些地方卻像似斷了線一樣，不足以構成物體間完整的關係，此時人類同樣會根據過往的經驗，主動地為這些物體之間的關係提供線索，以便獲得有意義或合於邏輯的知覺經驗。以下圖來說，其主要組成分別為幾段接近但並不完全連接的曲線及直線，但稍微觀看一下，就會覺得這兩張圖分別是一個圓形和一個長方形，然而事實上這兩張圖形並非真實完整的圓形和長方形，而是我們自己把那些不完全連接的線段給閉合起來了，這也就是閉合法則名稱的由來。

閉合法則

閉合法則圖例──在這張圖裏看到的是喙嘴半遮的綠頭鴨特寫，由於多數人都見過鴨類的喙嘴，因此即使在圖中沒有出現，但觀看者在心裏仍會聯想出這隻綠頭鴨喙嘴的模樣，這樣的心理運作歷程即屬於閉合法則的擴張應用

連續法則 （Law of Continuity）

連續法則

最後一個主要的組織完形法則是連續法則，當幾個具有共同特徵的物體串接在一起時，即使中間有彼此交錯的情形，在人類的知覺裏仍會將其視為連續性的整體。以左圖來說，它是在繪圖軟體裏，以多個獨立的弧形在一條橫線上彼此串接起來的，但一般人多半會將其視為一條完整的曲線連續性地和直線彼此交會，這就是心理感知歷程上的連續法則。

這張圖中每個樓層間的欄杆並沒有直接連接，但由於其具有共同的特徵，觀看者仍會將其視為是一排又一排沿斜線順向而下的序列，這就是連續法則的一種範例

·色彩與藝術·

在構成一張圖片的各種要素裏，色彩是其中主要的環節之一，在西方繪畫史的發展中，隨著18世紀末浪漫主義的萌芽，一些畫家在表現的技法上，開始透過大膽地敷色來呈現令人敬畏的暴烈自然景像，或是以冷暖色調分別在前後景的安排來構成悅目的圖畫等，色彩的表現開始逐漸受到重視，就連知名的德國文學家歌德也曾出版名為「色彩理論」的專書，在書中探討並對於牛頓所提出來的色彩理論加以反對，而到了19世紀末印象派興起，對於藉由色彩來表達情感的技巧更加著重，色彩的運用成為藝術家不可或缺的知識與工具。

—— 色彩的感覺形成 ——

歌德對於色彩所提出的理論，在今日多半已被摒棄，但他對於色彩的和諧和審美的看法，啟發了色彩在視覺心理方面的觀點。在心理學對視覺感知的研究領域中，就「色彩是如何在視覺感官中形成的」這個基礎問題而言，隨著儀器的精確化和知識的累積而有更多的進展，我們知道人類對於色彩的分辨，是由於肉眼接收到波長介於400nm到700nm之間的光線刺激所造成，光波的長短決定了不同顏色的感覺，400nm的光波會引起紫色感，480nm的光波會引起藍色感，520nm的光波會引起綠色感，570nm的光波會引起黃色感，700nm的光波會引起紅色感，在400nm以下和700nm以上的光波，由於肉眼看不見，因此也無法產生色彩之判定。

nm是nanometer的縮寫，是計算光波長度的單位，其長度為1/10,000,000,000公尺。

除此之外，人類對於顏色的感覺還有亮度及飽和度兩個屬性，亮度是指光波的強度，同樣顏色的光波，強度較高者感覺較明亮，強度較低者則感覺較暗淡；而飽和度則是指光波的純度，若一道光線裏僅含有一種波長的光波，其飽和度看起來較高，若夾雜著不同波長的光波，則飽和度看起來就會較低。

—— 色彩的知覺效果 ——

色彩的感官刺激訊號透過神經系統的傳導後，大腦會針對這些感覺加以處理，形成視覺方面的知覺經驗，其中比較特殊的有冷暖色系的區別，以及色彩對比。

冷暖色系

RGB的12基本色相環

不同的色彩給人在心理上的溫度感覺不同，在此所謂的溫度並不是真實世界中經由測量所得的那種溫度，而是心理上對於色彩的知覺屬性，屬於冷色系的色彩會給人心理上冰涼、冷漠、退縮等感覺，屬於暖色系的色彩則會給人心理上溫暖、熱情、前進等感覺。在區分上，紅色、黃色和橙色屬於暖色系，藍色、綠色和青色屬於冷色系，在色彩學常用的12基本色相環中，以黃綠色和紫色兩個中性色所連結起來的直線為界，冷暖色系分別位在色相環的上下兩邊。

冷暖色系在繪畫中的應用主要作為色彩平衡的依據，透過前面所陳述冷暖色系給人心理上的感受，可以作為色彩結構布局之用，在攝影創作上，同樣具有參考價值，如果能夠依所設定的情境來搭配冷色系或暖色系的色彩控制，對於主題呈現會更能達到加乘的效果。

以冷色系拍攝山坡上擁擠住宅的夜晚情景看起來更顯孤寂

秋天泛黃的樹葉與耀眼的藍天對比，帶給人更強烈的視覺效果

色彩對比

另一個與色彩有關的知覺經驗是色彩對比，它是指不同的顏色一起或前後出現時，在知覺上會感到比個別顏色單獨出現時更為強烈的情形，而如果出現的兩種顏色在12基本色相環上正好處於相對位置時，那麼這種對比效果會達到最強。例如將藍色和黃色擺在一起看的話，就會覺得藍色更藍，黃色更黃。色彩對比在攝影的應用上普遍常見，以左圖為例，秋天泛黃的樹葉在耀眼的藍天襯托下，其色彩對比效果帶給人更強烈的視覺衝擊。

—— 色彩的表現意義 ——

除了冷暖色系和色彩對比兩種知覺經驗以外，色彩本身也被認為具有一定的表現意義，雖然對於色彩所代表的意義解讀可能會受到不同文化的影響，但在現代社會中，多數顏色都有可被公認的特性，了解這些色彩意義特性之後，在拍攝某些題材時，對於畫面色彩的安排稍加注意，可以讓最後的拍攝成果更具表現力。

① 紅色

紅色一般被認為代表熱情與自信，有時候也會給人血腥、暴力或控制的印象，由於紅色容易引起人類視覺上的注意，因此許多警告或禁止標記都用紅色的文字或圖像來表示。

② 黃色

黃色和紅色一樣都是顯而易見的顏色，鮮豔飽滿的黃色同樣給人充滿自信的感覺，而較淺的黃色則顯得柔和及浪漫，由於黃色的色彩鮮明，在需達成警示效果的情境下，也有滿多採用黃色的情形，例如雨具或雨衣就是。

③ 橘色

橘色是介於紅色和黃色之間的顏色，由於太陽光給人的感覺最接近橘色，因此橘色也總給人親切、開朗、健康或莊嚴的感覺，鮮明的橘色應該是令人感受最暖的顏色。

④ 藍色

藍色是大自然當中常常出現的顏色，海水和天空都是藍色的，明亮的藍色因而會給人柔和舒服的感覺，另外也有希望、理想、獨立或神聖的象徵意義，由於藍色是冷色系中心理感受最冷的一種，因此有時也會和冷漠及憂鬱等感覺連結在一起。

⑤ 綠色

　　綠色在冷暖色系中是屬於較中性的顏色，因此給人一種安全平和的感受，許多地方並以綠色作為準許行動的表示，另外，由於綠色是植物的顏色，因此也常被視為有生命力、清新的象徵。

⑥ 紫色

　　紫色在肉眼可見光之中是光波最短的一種，在自然界中較為少見，因此被引申為象徵高貴的色彩，另外紫色也有優雅、浪漫和神秘的感覺。

　　色彩的運用在攝影中往往不像曝光或構圖那樣直接有效地被注意到，但它對於圖片的觀看其實具有一定程度的影響力，透過心理學上對於色彩相關知識的探索，可以協助掌握色彩與其他圖片組成要素之間的關係，強化作品在整體表現上的力道。

照片佈滿照明檯燈所散發出的橘色調，整體給人一種溫暖的感覺

· 攝影也是訊息交換的過程 ·

　　人類身為一種社會性的動物，彼此之間的溝通是形成社會結構不可或缺的一環，在每日的社會生活裏，人類不斷地交換訊息，形成互相關連的有機連帶，社會組織的功能藉此而正常發揮。在每日被交換的訊息中，有些來自內在心靈的認知運作，有些則來自外在環境的刺激，不論其源頭為何，在訊息交換的過程裏，必須有承載訊息的工具，才能完成訊息交換這件事，例如我們每天都在用的語言，就是訊息交換的主要載具之一。

── 社會學的微視與鉅視觀點 ──

　　在社會學的研究領域當中，比較專注於這種人際互動的社會關係研究，認為社會是由人類互動過程與結果所構成的學派，主要有「符號互動論」和「交換理論」兩大派別，另外還有重視社會制度的影響力，主張人類行為是由社會結構所決定的「衝突理論」及「結構功能論」，這四者是社會學當中的主要學派，前二者屬於由下往上的「微視」理論，後二者為由上往下的「鉅視」理論。

── 符號互動論（Symbolic Interactionism）──

　　由於微視社會學所關切的面向主要在於人際互動與溝通等議題，因此對於社會化、語言、行為溝通或社會網絡的形成等有較多的研究，其中符號互動論提出了符號是人類互動的中心概念，它包括語言、文字、圖像及動作等，是人類經由繁瑣的思考行為，將自己的抽象概念予以具體化與視覺化後表現出來的結果。人類的語言文字是我們最熟悉的符號系統，它們承載了各種要被表達的意涵，用來代表物體、感覺、觀念、思想、價值和情緒等事物，以此來作為理解符號的入門，也比較容易些。

── 符號學（Semiotics）──

　　與符號互動論高度相關的是符號學，符號學更專注於符號本身的分析，其最主要的論述在現代符號學之父斐迪南•德•索緒爾（Ferdinand de Saussure）知名著作「一般語言學教程（Course of General Linguistics；法語Cours de linguistique générale）」中，主要將符號分成「意指（Sibgnified）」與「意符（Signifier）」兩個互為表裏的層次，前者是指一個概念或是對象；後者則是與前者相關連的一種形象或聲音。

　　舉例來說，「植物結果前由變形的葉集生而成的美麗器官」，在中文這種語言裏，由「花」這個字來表示，前者是意指，後者是意符，在不同的語言中所使用的意符不同，例如在英文裏為「flower」，但它們都指向前面那個意指。另外，意符也未必只和一種意指相關連，以「花」字來說，在中文裏常用來比喻美麗的女子，例如「姊妹花」。由此可見，意指和意符本身的關係並不是天生的，而是透過眾人的互動來達成共識，再成為能被理解的約定俗成，這種約定俗成的產生方式，稱之為「符碼（code）」，符碼由特定族群的人決定及共享，例如中文語系的人共享上面所說對於「花」這個字的兩種涵義，又如醫師、建築師、程式設計師等各個群體裏，也會有自己的意符和意指，這些符碼的建立可以協助其快速地達成彼此所需的溝通。

看到「花」或「flower」這兩個意符，都可以讓人連結到上面這樣的物體

—— 轉喻與換喻點 ——

簡單來說，意指和意符之間的關係是人為建構的，既可約定俗成，當然也就可以擴充改變，兩者之間的連結與轉變，主要有兩種方式，第一種方式為轉喻，即意符原本和一種意指連結在一起，之後又用來代表另一種意指，前面所提的「花」在中文裏的兩種涵意就是轉喻。第二種方式為換喻，某個意符原本僅涉及某個意指的一部分，後來被擴充用來代表整體，例如臺北101大樓是臺灣最知名的建築物，在許多臺灣對外公開展示的圖像中，就常以它來作代表，於是臺北101就成了臺灣的換喻符號。

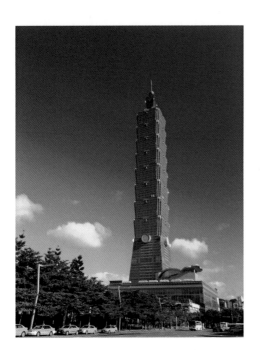

臺北101大樓

—— 符號的應用 ——

除了語言文字以外，圖像本身也是符號，因此在視覺傳播的領域中，如何以各種圖像來表達訊息，就涉及到符號的靈活應用，許多照片當中都有顯而易見的符號建構表示手法，例如在婚禮攝影中，攝影師常會拍攝新人手上的戒指，由於結婚戒指上所鑲的鑽石具有人類已知最強的堅硬度這項屬性，這種特質在經過轉喻之後，就成為對婚姻堅定承諾之象徵，並廣為多數人所接受，因此這種影像呈現方式很容易達到其效果。

鑽石常被拿來作為對愛情堅定承諾之象徵

—— 符號的創新 ——

　　使用既有約定俗成的符號表現方式是影像創作的技巧之一，除此之外，攝影者也可經由轉喻或換喻的方式，透過細心的觀察，以及有意識地安排畫面中的元素，來創造新的符號表現。

　　以右邊這3張系列照片來說，整體呈現給人一種滄涼落寞的感覺，畫面當中的流浪狗在一般人的印象中大致和自由、無家可歸、生活不安定等概念連結在一起，而畫面的背景則是現代都市裏較荒蕪的破敗景象。

　　透過這樣的背景安排，再加上冷色調給人心理上較為退縮的感受，觀看者在面對照片時，對照片中流浪狗的聯想將被導引往較為負面悲觀的印象，此外，這幾張照片的構圖刻意將流浪狗擺在中間的位置，由中間點看出去，畫面左右兩邊的荒蕪顯得更加空曠，最後再搭配無法看到正面的流浪狗背影，那種蕭然離去的感覺油然而生，都市裏的流浪狗作為孤獨落寞的代表，其符號象徵性益發鮮明。

都市裏的流浪狗背影充滿孤寂的感覺

·藝術與美·

當攝影走入藝術領域之後，對於「美」這件事情的探討就成為必然存在的課題，在多數人的心目中，藝術應該就是「美」的表達，而要表達美，就必須先具備所謂的「美感」，然而「美」或「美感」究竟是什麼？這個問題往往難以定論，再加上「美」或「美感」的培養不像一般知識的學習，比較容易有邏輯性按部就班的步驟，許多優秀藝術家的美感常是與生俱來的天賦，因此對「美」與「美感」的探討，對一般人來說仿佛就像霧裏看花，不容易辨識出清晰的形象。

雖說如此，但對於「美」的追求，在人類的歷史存在已久，東西方文明對於美和藝術都有相當豐富的累積，且對「美」也有一定的探討，除了在形式表達上推演出各自偏好的基礎外，西方文明從18世紀開始，對於美的本質有較多的辨證，並逐漸發展成獨立的「美學」，就攝影領域而言，這些前人辨證過的知識可以協助我們在美的判斷上有所增進，在使用相機這個有力的工具時，也更有機會創作出感動人心的影像。

本篇將針對近代美學起始頗具影響力的康德加以介紹，希望能引介他對於美的一些觀念，讓喜歡攝影的讀者有所收獲。

──符康德哲學簡介理性主義與經驗主義的調和──

康德生於1724年，所處的18世紀在西方歷史上被稱為啟蒙時期，當時的思想主流主要分為兩大派別，一是視人類內在認知為理解這世界基礎的「理性主義」，另外則是認為一切知識係始自於外在感受經驗的「經驗主義」，兩者就像位在天秤的兩端，對於「知識如何產生」這個命題看法各異。

而康德本身是位大學哲學教授，除了對這兩派理論皆十分精通以外，對古往今來西方的哲學理論也都相當熟悉，這對其哲學體系的建構是相當重要的背景。

　　由於康德對歷來的西方哲學理論涉獵頗深，在縱觀各家說法之後，康德認為「理性主義」及「經驗主義」兩派說法都有部分正確，也有部分錯誤，康德同意理性主義者所講的，人類先天所具有的理性可以決定我們如何認識週遭的世界，但如果將理性自外於這個世界，則我們可以掌握的東西究竟是什麼，令人存疑；他也同意經驗主義者所說，我們對這世界的理解主要是透過外在的感受經驗而來，但如果沒有將這些經驗進行整理與分析，則經驗仍究只是經驗本身，無法構成知識。

　　康德的看法簡單來說就是，人類對知識的理解，是透過先天所具有的理性構成的範疇，將外在感受的經驗轉化之後而成，沒有兩者間的互相運作，我們就無法完整地理解這世界。

康德畫像

── 三大批判 ──

康德的哲學體系調和了「理性主義」與「經驗主義」之間的矛盾，指引了一條新的道路，使當時的思想潮流走出了理性主義與經驗主義之間的僵局，他是啟蒙時代最後一位哲學大師，其最重要的學術著作，合稱為「三大批判」，即「純粹理性批判」（第一批判）、「實踐理性批判」（第二批判）和「判斷力批判」（第三批判），分別是在闡述其對知識（真）、道德（善）和美感（美）的論證，其中「純粹理性批判」是三大批判的核心，也最為學術界所重視。

簡單來說，「純粹理性批判」試圖提出普遍「客觀」的知性認識法則；「實踐理性批判」則試圖在「自由」的「主體」中找到普遍道德律的超感性先驗依據。前者抽離了現實世界，後者又回到這世界上個別的主觀存在，兩個批判之間因而產生斷裂，為了處理這個矛盾衝突，由主觀和客觀交互作用所構成的「判斷力批判」，就擔任起連繫兩者之間的工作。

── 由「美」的「形式」到「判斷」 ──

為了解決「純粹理性批判」與「實踐理性批判」間的矛盾而提出的「判斷力批判」，堪稱近代美學潛藏的濫觴，但其實西方文明早在希臘時代就對「美」這件事有許多認識，當時的畢達哥拉斯學派即提出「美是數之和諧與比例」，強調美是和諧，並偏好從數學形式中去發掘美的存在，對於「黃金比例」這件事可能也已有所觸及。

另外希臘三哲中的柏拉圖和亞里斯多德對於美的論述亦有著墨，然而在漫長的中世紀歷史中，受到基督教神學的影響，對美的討論未有太多的進展，主要仍集中在「美的形式」，亦即透過何種方式呈現，會令人感覺到美，一直要到康德的「判斷力批判」理論出現，對於美這件事的討論才轉向，從形式的本身，轉移成有關美的對象之判

斷，康德不再陳述外在客體的何種形式呈現會令人感到美，他只分析一種特定的判斷，即審美判斷。

—— 審美判斷 ——

在面對事物時，每個人的對它美不美的判斷時有不一致的情形，舉例來說，當有新的相機推出時，有些人會覺得相機的外型很好看，有些人沒什麼特別觀感，有些人則會覺得它很醜，我們能說哪一個判斷是比較正確的嗎？

或許我們會說，美的感覺是主觀的，所以這些不同的判斷難有什麼對錯可言，然而自希臘時期以來所歸納出的各種美感形式，已歸納出一定的規則，照理說對於美的判斷，應該就有基礎的標準可參考，然而不同的人對事物美不美的感受，卻仍有個別差異存在，因此這些規則顯然未必是一種普遍的認知。

也許我們可以這麼說，美並不是一種客觀的事物，也不僅是一種主觀的私人意見，它也許保留了某種「我不知道那是什麼」的餘地。康德對於這種個別差異的餘地，提出了一種論述，也就是所謂的審美判斷。

—— 自在遊戲 （free play） ——

如同前面對康德哲學的簡介所提到，人類具有先天理性認知能力，也具有對物質世界感知的經驗能力，在審美判斷的論述裏，美既不藏在客體對象中，也無法從觀賞者的主觀認知中找到；如果美是存在於被感知對象客體本身的一種屬性（如同長度、體積或重量），那麼就難以解釋為何不同人對相同的事物會有不同的審美判斷（長度為10公分的筆不管誰來下判斷都是10公分）；如果美是人的主觀認知，則難以說明為何不是每個人都具有普遍相同的審美能力。

對此，康德提出了「自在遊戲」這個概念來闡述人類的審美判斷，它指出美的基礎是觀者與對象客體間，透過「想像力」與「知性」這兩種認知機能處在「自由自在」的狀態下，彼此靜觀默思的活動，也就是說經由主體的主觀認知和客體的形式呈現彼此互動，形成對「美」這件事細緻與反省的判斷，融合而成一種個別的美感經驗，這也說明了為何每個人的審美判斷有所差異，主要就是因為每個主體與客體之間互動的結果不同。

康德美學當中還有許多關於審美判斷的論述，並提出「美是無利害關係性」、「美是無涉概念及邏輯」、「美是無目的性」以及「美是無規則的」四個準則，這些論述將美的作用予以純粹化，對後世的的藝術理論家有重大的影響。

── 「美」與「醜」之間的一元論或二元論 ──

康德為近世美學立下了新的典範基礎，同時也遺留下一些值得探討的議題，一個令人感興趣的疑問是，「美的相反是什麼？」是「醜」嗎？

所謂的「醜」，是「美的缺乏」，還是「醜」本身也存在一種「醜」的判斷及「醜」感經驗？如果醜是美的缺乏，那麼只要提升「美」的程度，即可消除「醜」的現象；如果「醜」是獨立的存在，則「美」與「醜」的程度增減就可視為兩個獨立事件（雖然還是會相互影響）。

換句話說，美醜之間的一元論或二元論，對於想要提升美學素養所擇擇的方法，會產生不同的結果。這個問題沒有答案，我們只能試著從既有的理論中去推導一些可能的結論，並且選擇自己能接受或做得到的。

── 攝影之美要拍些什麼？ ──

所以攝影要拍攝的對象會是什麼？攝影應具有的美感
又是什麼？如果我們從康德美學的審美判斷出發，並思考
「美」和「醜」之間的辯證關係，對於問題的答案或許可
以稍作揣測。在藝術領域裏，除了基礎的美感形式之外，
要如何觸動人（自己）心，或許是更重要的課題，如果在
創作的過程中，發現到比一般性的美感形式更能引發悸動
的元素，即使這些元素是「不美」或「醜」的，但只要透
過適當的安排，就能達到引人入勝的效果，如此，又何必
執著於既有的形式規則呢？

── 創作者的角色 ──

身為一個攝影者，諸如精準的曝光、良好的構圖、眩
麗的色彩、清晰的細節、特殊的媒材效果等美感形式，都
是創作的手段，其目的在於使用這些元素，產生吸引觀者
停駐的效果，讓觀者有機會和作品進一步深入地互動，運
用其「想像力」與「知性」來靜觀默思，仔細地欣賞體會
作品，最後產生美感經驗，如此，對於創作者的角色可算
是有所交代。

── 攝影作品範例 ──

以右邊這組作品來說，拍攝的主題是大臺北地區的鐵
皮屋，由鐵皮屋所組成的都市景觀，相信多數人都不會覺
得它有多美，然而這卻是臺灣各處存在的現象，只是在寸
土寸金的大臺北地區益發顯著，這景象背後藏著種種的因
素，在這個社會中生存的人或多或少地都有感受，透過這
樣全面性，不只是局部取景地方式呈現，這組照片十分明
確地突出這個現象的普遍，但拍攝時卻又刻意挑選在一天
當中光線最美的魔幻時刻，讓暮色掩飾了臺北的美麗與哀
愁，這樣的照片，應該要說它是美還是醜呢？只要觀賞的
人能夠被觸動，是美是醜，究竟又何妨？

· 東西方美學觀點的發展 ·

—— 藝術的起源 ——

　　模仿眼見的現實世界，將其重現出來，是人類的天性，自有文明以來，人類社會中就有部分人專長於這種重現的工作，這些人或可稱之為藝術家。不同時期的藝術家有不同的工具和重現的方式，相同的是人類對於美的追求，然而，什麼樣的重現方式才叫作美，當我們回顧歷史上藝術家們的作品，會發現不同的時期和不同的地區，往往有著不同的標準。

—— 古典及中世紀的歐洲 ——

　　在發明攝影術的西方文明裏，從西元前七世紀地中海希臘文化已出土的許多陶藝作品中，可以看到藝術家傳承自埃及文化的繪畫風格，強調人體正面的姿態，但也已經有了對自然形式的了解，以及更接近一般視覺感受的縮小深度畫法之演變。

　　另一項希臘文化中非常突出的人物雕像也顯示希臘人對於人體的線條之美已有相當的掌握，在建築上崇高輝煌的帕德　神廟則創建了許多建築形式，這些藝術風格的發展與希臘城邦文明，特別是以雅典為主的民主政體習習相關，當時從事藝術工作者雖然仍屬工匠階層，但和過往小亞細亞與埃及的工匠地位相比已有提升，在作品創作上也更具有脫離傳統的自由，再加上哲學和科學知識的萌芽，對於各種事物加以研究的習慣使得工匠對於人體動作的細節有更深入的觀察，因而能發展出新的風格。

隨著繼承希臘文明的羅馬帝國覆滅後，西方文明進入俗稱黑暗時期的中世紀，在從五到十五世紀漫長的一千年裏，由基督教勢力所掌管的歐洲地區，視希臘羅馬文化中的多神論為過往異端，同時為了深化一神論的教義，杜絕異教徒的偶像崇教，教會對於塑立偶像抱持著反對的態度，在繪畫人像上也有嚴格的規定，其用途在於提供世俗百姓親近上帝的啟示，而非另立新的偶像，對於人物過於真實的描繪反而難以突顯不同於凡人的獨特性，並且增加信徒迷失於其中的風險，因此在許多中世紀教堂的壁畫上，可以見到的是缺乏立體感極為平面的圖像，最大的原因並不是當時的畫家遺忘了希臘時期已經有的繪畫技巧，而是基於社會環境的實際需求。

基督教教堂對於美學觀點的發展也很大的影響性

—— 回教文化 ——

同為一神論的回教文化裏，對偶像的崇拜與塑立採取更加嚴厲的態度，在早期回教社會中，立偶像是屬於觸法的行為，在十四世紀以後的中東回教世界才稍微放寬標準，允許與宗教無關的簡單繪畫存在，然而這樣的禁令並無法消磨藝術家創作的意念，在無法使用具體形象的前提下，回教世界的藝術家轉向線條與圖案所組成的幾何圖形，舉世聞名的波斯地毯上繁複錦緻的花紋，超脫了現實世界的拘束，讓藝術家自由馳騁在想像的虛空中，令人留下深刻的印象。

紋路華美的波斯地毯

—— 東亞 ——

眼光轉回我們最為熟悉的東亞文化圈，同樣在西元前就已開始在黃土高原發展的華夏文明，最早的出土陶器上樸實的紋路給人黃土般厚實穩重的感覺，而進入商周之後的青銅器文化，在商代先民重卜筮的想像力，與中國歷史上第一個思想黃金期的春秋戰國時代雕琢下，呈現出龍鳳飛舞的活潑姿態，到了秦漢時期，毛筆的發明與改良，與象形文字的持續使用及進化，奠定了漢文化獨樹一格的書法基礎，也為後世的審美觀念埋下重視線條表現的因子，相較於世界上多數文字系統皆採拚音方式處理，中文一直到今日仍然維持著符號表意方式，每個字就像一個圖形，而寫字就如同畫畫般，這種文化特性對於藝術的發展必然有其影響性。

商周青銅器

謝赫六法為魏晉南北朝的南齊謝赫於其著作《畫品》中所提出，是指「氣韻生動，骨法用筆，應物象形，隨類賦彩，經營位置，傳移摹寫」等六種繪畫美學原則，強調繪畫首重作品在藝術精神上的生動及韻味，其次是筆墨線條的功夫要紮實，再者要有描繪寫實及適當調色的能力，構圖布局也得講究，最後是對於前人的技巧應臨摹仿擬，以打好基本畫功。

　　漢文化裏作為評析繪畫高下最著名的標準「謝赫六法」中，就有「骨法用筆」這一項，強調筆墨運用的基本功，在下筆時必須紮實有力，並靈活運用剛柔緩急等不同的筆法線條與墨色的濃淡表現對象的美，隨著時間的推進，由唐入宋後文化重心由北往南移，繪畫的美學觀點除了受到哲學思想的轉變影響外，南方水鄉澤國的環境，放眼望去的煙雨山嵐常成一色，讓水墨畫的發展更加興盛，色彩的運用在繪畫上退居較次要地位，線條和墨色濃淡的控制成為評判繪畫更高的標準，這也是中國繪畫與其他繪畫十分不同的特性。

中國繪畫對於線條墨色的偏好並不表示對於色彩運用的技巧不夠成熟，相反地，這是在美學觀點思考下的選擇，就如同常見的懸掛立軸形式，將遠中近景同繪於一幅畫上，而大小比例卻不符合透視法則，其原因並非古人不懂得焦點透視的繪畫技巧，而是經由思考後選擇的形式。古時繪畫多為富裕人家才有足夠財力收藏，收藏者平時會將畫作卷收妥為保存，於分享賞玩時才將畫作展開，隨著畫作的逐次開展，觀賞者的視點也會不停移動，此時畫作上的每個局部透視比例也隨著變化，形成流動性的觀賞經驗，這和西方繪畫單一框景觀賞方式不同，真正的原因當然在於彼此的美學觀點差異。

—— 日本的美學觀點「侘寂」——

中國繪畫這種偏重筆墨線條，關注流變與空靈，講究天人和諧的性格，在整個東亞文化圈有很大的影響，例如日本文化的重要美學觀點「侘寂」，強調人世無常，認為沒有什麼是永恆長存的，接受這個事實，認知到一切的不完美，對於簡單素樸甚至破敗陳舊的美，即能加以理解和欣賞，並獲得成熟的快樂。

五代十國畫家「關仝」的《關山行旅圖》

—— 東西美學觀點的交流 ——

時至今日，歷史的發展讓東西方文明彼此有了大量交流的機會，雖然目前多數人所熟悉的當代美學教育，多半由西方文明的理論所組成，然而在這些理論的發展過程中，不同文化的美學觀點都曾發揮影響力，例如印象派畫家在試圖掙脫學院派所遺留下來的許多規範時，發現了東亞繪畫對於透視和美學安排的不同形式，啟發了其不受傳統拘束的新繪畫觀點，又如日本的侘寂美學如今在設計與影像處理領域已內化為基本準則之一，以攝影而言，「少就是多」這句話讀者一定聽過，它強調畫面中的元素愈簡單，所能表達的意涵反而愈深遠，此即為侘寂美學簡單低調的特性之一。

簡單回顧了東西方美學觀點的發展後可以發現，一如本章開頭所述，不同時期不同地區對於美的標準往往有所不同，如果追問一個藝術家什麼叫做美，或許他也無法直接回答上來，對於藝術家本身而言，他只是將自己認為最適合的安排呈現出來，這種安排或許出於己身原本具有的氣質，更有可能的是揉和了當代社會意識，或是對它的反動，喜好攝影也喜歡藝術的人，不必強迫自己一定要如何選擇所謂的風格，但如果能夠對這些外在環境的影響，還有自己內在樣貌多一點了解，那麼在理解自己的攝影創作傾向上，總是會有幫助，當作品愈能觸動及說服自己，接下來也會愈有力量去感動別人。

簡單素樸的侘寂美學

[附錄] 攝影倫理初探

本書的最後提出「攝影倫理」這個題目作為附錄與讀者分享，這是個與知識較無直接關連，但對於攝影者行為具有重要影響的課題。

「倫理」是指一套被認可並共同遵守的價值體系，除了一般的社會倫理外，在專業的社群中，也會形成各自的專業倫理，以約束成員的行為，並達成被期望的價值。

就攝影領域而言，由於拍攝行為本身具有略奪性，當攝影者拿起相機拍下照片的同時，其實也就是從被攝物上獲得了某些無形的東西，儘管他（或它）未必有實質的失去，但這些被取走的東西可能影響到被攝物的際遇，甚至不必等到照片拍攝完成，而是在拍攝過程中就已經產生一些影響，因此在專業攝影社群中，通常會有明確的倫理守則，這些明文的守則本身沒什麼問題，問題是當實際情況發生時，對於這些守則的適用如何作出解釋，才是真正問題所在。

一個相當知名的例子，南非攝影師凱文卡特Kevin Carter於1993年在戰亂的蘇丹拍攝了一幅等待救濟的小女孩和背後虎視眈眈禿鷹的照片，這張照片於1994年獲頒普立茲新聞攝影獎，但凱文卡特卻因承受不了外界的指責與壓力，而在獲獎2個月後自殺身亡。從事報導或紀實的攝影師，在面對這種兩難的情境時，往往不容易抉擇，拍攝出一張成功的照片，可以喚起世人對事件的重視，從而投入資源，但對於眼前流逝的生命，又何能袖手旁觀？攝影倫理守則或許可以提供行為的指引，但實際應採取什麼行動，仍須自己臨場判斷。

或許不是每個攝影者都會面臨如此艱難的局面，但偶爾花一點時間思考這些攝影倫理的問題，並非毫無益處，就攝影的特性而言，其倫理的核心往往聚焦在「公眾與私人的衝突」、「權力關係不對等」、「營利或非營利」、「創意性」和「人工或自然的程度」等面向上，雖然伴隨一些技術的演進，會有新的情境出現，但問題的本質仍不脫幾個關鍵點，除了攝影知識的追求外，這些課題也值得納入攝影學習當中。

　　以下僅就幾個一般性的攝影分類中，各自常見的攝影倫理議題提出簡單探討，倫理的議題很少有絕對的準則，但希望每個攝影者不要忘記自己的初衷，如果當時拿起相機是為了見證世界的美好，那麼就儘量別去破壞它，目的和手段間的平衡，攝影者應該小心謹慎才是。

—— 街拍 ——

　　街拍是許多人喜歡的攝影主題，由於拍攝的對象是陌生的大眾，在拍攝時是否應詢問拍攝許可，往往是被忽略的問題。此外，經過告知的拍攝，與自然狀態下的拍攝結果，也會有效果上的差異，在多數情況下，直接拍攝可能無傷大雅，但如果有特殊用途或目的性，對於肖像權的侵犯就必須格外注意。

街拍陌生大眾的瞬間。

—— 報導紀實 ——

在報導和紀實攝影中，較常被問到的議題是，攝影者介入的程度有多少？從拍攝過程中的攝影指導，甚或擺拍，到拍攝完成後是否可以後製處理，都是報導和紀實攝影中敏感的話題，原本應該忠實呈現場景的攝影工作，如果摻入一些人工的作為，其最後的結果有幾分是真實，又有幾分是創作，難以區分，但弔詭的是，其實攝影者也是場景中的一員，要完全排除其對場景的影響是不可能的，但不論如何，報導和紀實攝影終究不是創作，過分地介入或改變原本的狀態，與原本的目的肯定互相違背。

真實的報導攝影

—— 風景 ——

風景也是許多攝影人喜愛的主題，人們被大自然的景觀所吸引，除了遊歷其中之外，也想透過照片將其保留下來，以便日後欣賞。在風景攝影中，攝影者個人對自然的干擾程度通常不會太大，但失控的攝影者，或是整個群體的行為則有可能產生較大的影響，為了達成某種效果而去改變自然環境原有的景觀，究竟是否合乎最初的目的？而在拍攝之後，為了達到較佳的視覺效果，風景攝影往往必須進行一定程度的後製處理，其處理的程度，和拍攝的目的是否匹配？這些都是風景攝影中值得思考的課題。

適度地處理風景照片效果較佳

—— 生態 ——

生態攝影的對象也在自然界，但生物和景物最大的不同，在於其自主活動力，較難以控制，有時為了達到拍攝的目的，攝影者會以餵食的方式引誘，甚或直接加以捕捉後擺定位拍攝，這些為了追求攝影效果而衍生的人類行為，對於被拍攝生物所造成的影響是正面或負面，不言可喻，其實生態攝影未必要抄這些捷徑，只要肯下功夫，願意投注時間和心力，還是有可能拍到精彩的照片。

耐心等待一樣可以拍到好的生態照片

—— 抄襲 ——

許多技藝的學習都是從臨摹開始，前人的經典作品中總有許多值得模仿之處，但隨著經歷的增長，如果想走出自己的路，就不可能一味地模仿下去，而必須提出新的觀點，發揮自己的創意。有句話說「太陽底下沒有新鮮事」，在攝影領域中也不例外，許多經典的場景、有趣的效果等，都已經被拍攝過，要開創新局真的不容易，有時為了速成，攝影者會直接取用他人作品中的一些觀點，再稍加變化，這種作法是否合適，端看結果應用在什麼場合。雖然突破窠臼確實是不太容易的事，但一件事情困難之處可能也正是它最有趣的地方，當攝影者絞盡腦汁設想出新的創意時，不正是最快樂的時候嗎？與其抄襲別人的看法，不如發揮自己的才能，不論是否涉及倫理課題，這都是不變的道理。

優勝美地的經典場景雖然
壯觀，但較難拍出新意

若書籍外觀有破損、缺頁、裝訂錯誤等不完整現象，想要
換書、退書，或您有大量購書的需求服務，都請與客服中
心聯繫。

※ 詢問書籍問題前，請註明您所購買的書名及書號，以及
在哪一頁有問題，以便我們能加快處理速度為您服務。
※ 我們的回答範圍，恕僅限書籍本身問題及內容撰寫不清
楚的地方，關於軟體、硬體本身的問題及衍生的操作狀況，
請向原廠商洽詢處理。
※ 廠商合作、作者投稿、讀者意見回饋，請至：
FB 粉絲團 http://www.facebook.com/InnoFair
Email 信箱 ifbook@hmg.com.tw

攝影的起點
THE BEGINNING OF PHOTOGRAPHY

2AP018

香港發行所　城邦（香港）出版集團有限公司
香港灣仔駱克道 193 號東超商業中心 1 樓
電話：(852) 25086231
傳真：(852) 25789337
E-mail：hkcite@biznetvigator.com

馬新發行所　城邦（馬新）出版集團 Cite (M) Sdn Bhd
41, Jalan Radin Anum, Bandar Baru Sri Petaling,
57000 Kuala Lumpur, Malaysia.
電話：(603) 90578822
傳真：(603) 90576622
E-mail：cite@cite.com.my

客戶服務中心　地址：10483 台北市中山區民生東路二段 141 號 B1
服務電話：（02）2500-7718、（02）2500-7719
服務時間：週一至週五 9：30 ～ 18：00
24 小時傳真專線：（02）2500-1990 ～ 3
E-mail：service@readingclub.com.tw

ISBN　　978-957-9199-09-4
版次　　2024 年 4 月　初版 7 刷
定價　　380 元

製版 / 印刷　凱林彩印股份有限公司

作者　　　　　　陳宗亨
責任編輯　　　　莊玉琳
封面 / 內頁設計　任宥騰
行銷企劃　　　　辛政遠、楊惠潔
總編輯　　　　　姚蜀芸
副社長　　　　　黃錫鉉
總經理　　　　　吳濱伶
執行長　　　　　何飛鵬
出版　　　　　　創意市集
發行　　　　　　城邦文化事業股份有限公司
　　　　　　　　歡迎光臨城邦讀書花園
　　　　　　　　網址：www.cite.com.tw

國家圖書館出版品預行編目 (CIP) 資料

攝影的起點：關於拍照基本的基本——你一定要懂
的攝影用語 & 關鍵知識／
陳宗亨作；
創意市集出版：城邦文化發行　2018.04
　—— 初版 —— 臺北市 —— 面；公分
978-957-9199-09-4（平裝）

1. 攝影

426.4　107001841